以現代氛圍體驗

水墨畫
畫材與技法的秘訣

根岸嘉一郎

前言

　　我被水墨畫的魅力所吸引，一直持續進行創作和指導。

　　這是一段長達 50 年左右的修煉歲月，但隨著時間經過，我更加確實感受到「墨」的表現之深度與廣度的可能性。我在佐藤紫雲老師的指導下，學習水墨畫的基礎，漸漸摸索出專屬自己的表現，但是關於水墨畫在藝術世界中所應有的樣貌，我認為目前已進入更加嚴格檢視其方向性的時代。此刻，我也和擁有相同意識的畫家一起致力研究這個課題，今後也會透過各自的作品持續探究下去。

　　話說回來，雖然長期指導教學水墨畫，但最近卻有一個深切感受，那就是與年齡無關，許多人開始以新鮮氛圍挑戰水墨畫。儘管是超高齡化時代，但大家作畫的心情並沒有減弱，積極主動投入各種主題的現象也令我深受感動。可能越是學習，作畫的樂趣就越是增加吧。我認為這也是水墨畫的魅力之一。而且我也從充滿活力的人們身上獲得創作的共鳴，這是一種極大的鼓勵。

　　本書第 1 章介紹水墨畫的基本概念和畫法，第 2 章則會解說使用各種畫材和技法的表現。不過，這些並非程度不同的內容，而是經常呼應、反覆使用，同時必須致力研究的內容，要特別留意這一點。也就是說，要如何以單純且基本的用具畫出各式各樣的表現？或是在使用形形色色的畫材和技法的同時，要如何畫出簡單且只有水墨畫獨有的自然表現？正因為具有單純和多樣性這種複合性表現，今後的水墨畫才能有所發展吧。

　　最後，我要向同樣出身於故鄉長野縣小布施町的友人致上最高謝意，感謝他們在我彙整本書之際，花費時間收藏我的作品、協助拍照。

<div align="right">根岸嘉一郎</div>

目次

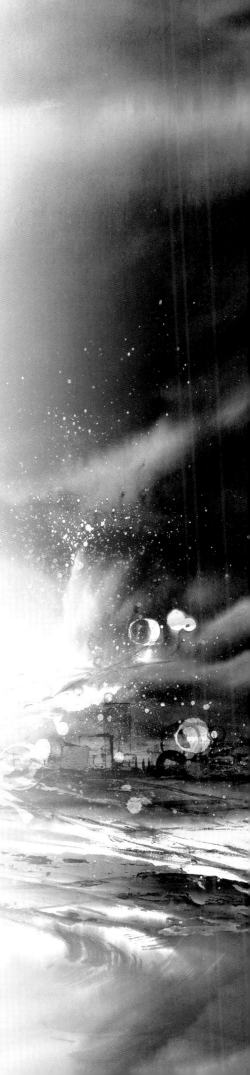

寶生寺、五重之塔

在杉樹樹幹的呈現上，使用遮蓋技法（參照70頁）。以墨色的濃淡表現遠近感。

68.0×35.3 cm　神鄉紙

第1章

以基本技法描繪的水墨畫

墨的力量、水的力量

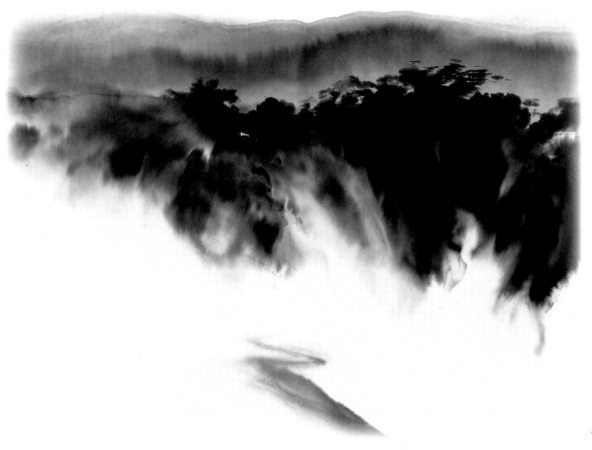

《出自 P41》

　　我認為水墨畫的基本目標，在於如何以有筆勢的運筆，表現出活用濃淡協調的「墨之美」。而在筆、墨與水的合作下，有效活用「墨的力量、水的力量」的方法便是一大課題。在我的畫作中，「霧玄系列」就是特別講究墨的發色之美，致力鑽研這種實際表現。

　　在本章節中，我將會解說水墨畫基礎的用具與技巧，而第 1 章的解說也與第 2 章的畫材和技法互相呼應，希望大家都能事先充分掌握這些知識。

　　我喜歡用的墨是「千壽」，其特徵是墨色延展性良好。

《出自 P34》

關於調墨

　　調墨是指用筆時沾附水和墨的方法、墨的發色、筆毛的性質、在紙張上的滲染狀態互相牽連的技巧，是表現「墨之美」的第一步。為了在實際描繪時能穩定畫出相同色調的墨色，希望大家能事先練習這個畫法基礎。在這當中，排筆能一口氣畫出廣泛的面積，所以是很常使用的畫具，但為了避免出現墨色不均勻的情況，必須在墨碟中將墨色充分調勻。

先濃後淡

　　一開始就透過「先濃後淡」來表現，這是畫出美麗墨色的首要訣竅。以這個基本步驟來說，其方法就是從假想畫面中，呈現深色的部分開始描繪，再依序慢慢重疊淡墨。這種第二筆在第一筆之後的畫法，就是利用墨水對紙張的獨特性質所產生的，盡量減少重疊描繪，減少因為墨色重疊導致發色混濁的缺點。而且利用「先濃後淡」這個原則，再活用筆

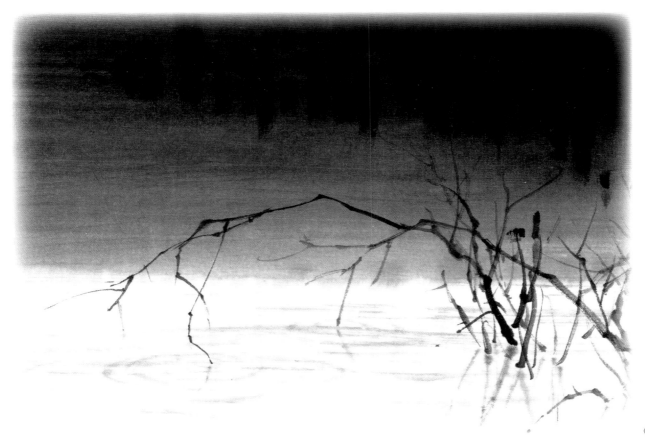

《出自 P30》

勢有節奏地運筆，就能呈現更加美麗的墨色。

《減筆的重要性》

墨之美是以越少越好的筆畫去描繪而誕生的。就是一般所說，藉由減筆產生的「一次定勝負」。也就是說，不是依序添加筆畫，同時調整形狀這種塗色式畫法，而是透過活用空白的減筆慢慢突顯「墨之美」。

《淡墨收尾》

僅以一筆作畫時，會連同未完成的部分也一併呈現。所以採取「淡墨收尾」的畫法作為最後的整合。增補原本想留白的區塊，以及墨色還差一點未完成區塊，藉此呈現更有深淺層次的感覺，是取得畫面整體和諧的方法。

使用神鄉紙

我使用的紙張是神鄉紙，主原料是楮，滲染和發色皆佳，能漂亮呈現出由濃漸淡的暈染。這種紙張有厚度，描繪和裱褙時的墨汁發色相近，具有容易識別收尾的特徵。也就是說，其他紙張是裱褙後才能知道墨色，但神鄉紙是在描繪的同時就很容易掌握墨色。

尤其要知道淡墨部分時，具有極大效果，可說是能為「墨之美」做出貢獻的紙張。

《出自 P15》

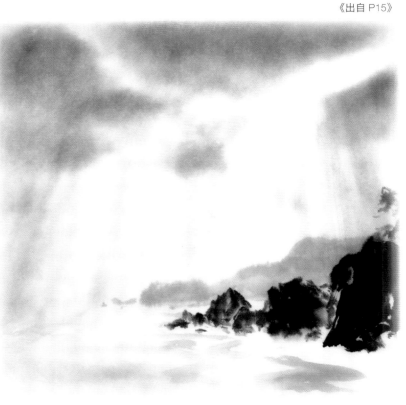

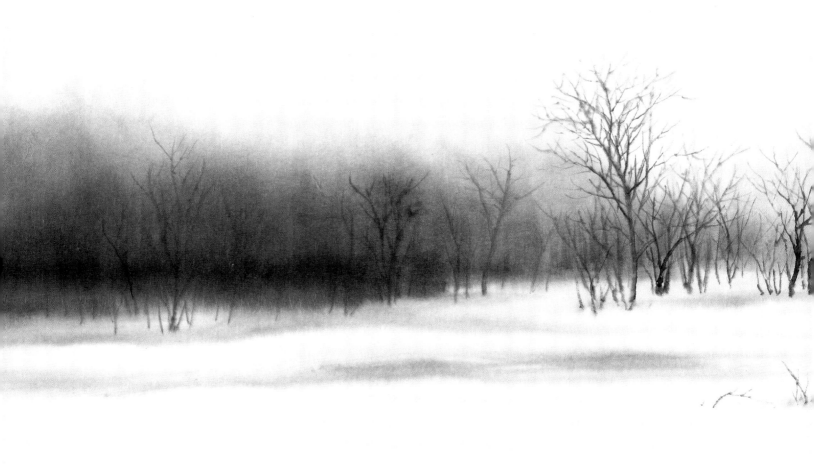

寂 33.5×76.4cm　神鄉紙

這幅畫活用紙張的白色，只以墨與水去描繪。在朦朧雪中，左右的樹林是以墨描繪樹叢後，再將紙面沾濕，以排筆利用片限技法（將單側畫濃的技法）去呈現畫面。

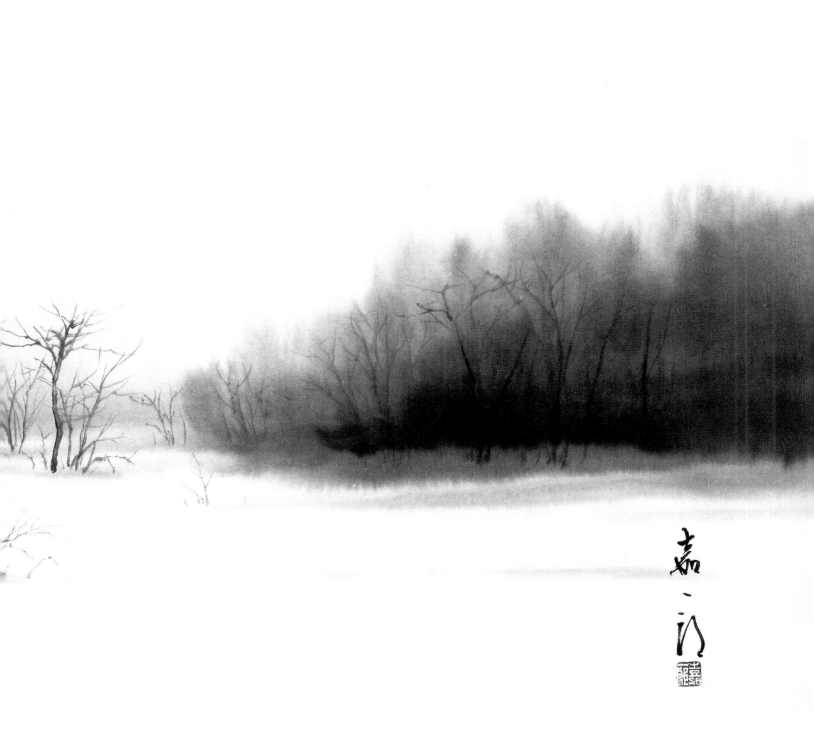

畫法解說 天使的梯子

　　如同在「墨的力量、水的力量」章節所解說的，水墨畫的魅力盡在生動的筆勢和「墨之美」的表現。藉由沾墨的筆，表現變幻世界的水墨畫，慢慢創造出和其他繪畫表現全然不同的獨特技巧。首先就要掌握這個基礎技法，水墨畫獨有的表現才會逐漸成熟。在此將逐步介紹這個基本步驟。

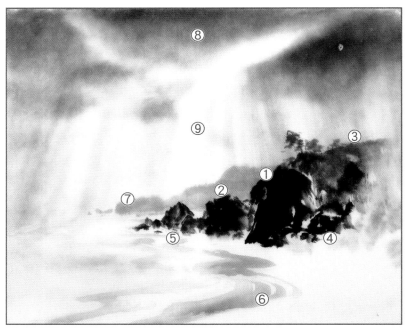

畫法步驟：
利用「先濃後淡」的觀念，也就是從畫面最深色部分開始，再往淡色部分（①～⑦）描繪。要表現重點部分的天空時，為了避免留下排筆塗抹痕跡，要一邊觀察整體的狀況，一邊輕柔運筆慢慢收尾。

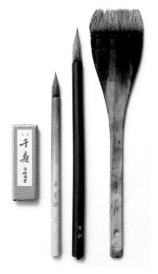

基本用具：
由左至右：墨（我喜歡用的「千壽」）／付立筆（中）和付立筆（大）／排筆

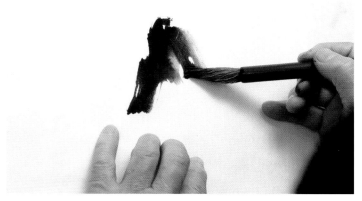

1　以濃墨慢慢描繪畫面中心的岩山（利用「先濃後淡」的原理）。

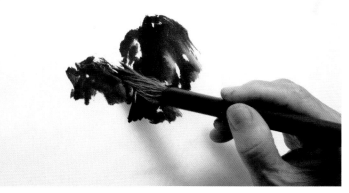

2　改變筆尖形狀，掌握堅硬岩石的表情。

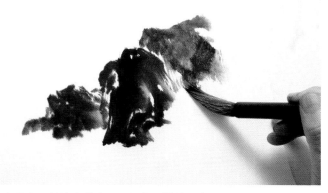

3　在墨色和滲染上做出不同變化，描繪深處的岩山。

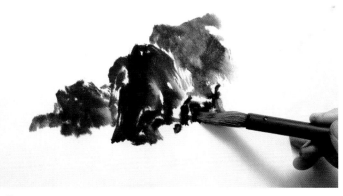

4　同時也整合眼前的小岩石。

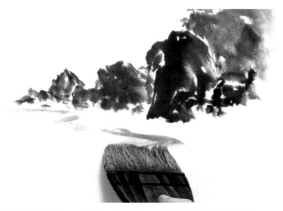

5 排筆沾附淡墨，一邊左右晃動，一邊描繪岸邊的波浪。

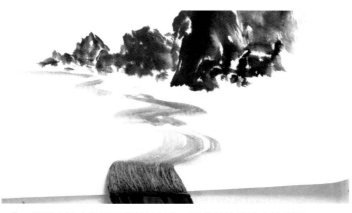

6 描繪出遠方靠岩石的波浪較小，眼前的波浪較大的畫面。

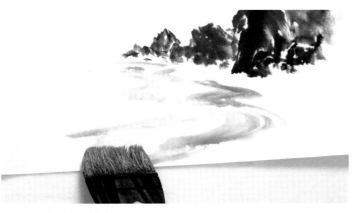

7 加上湧上來的波浪。

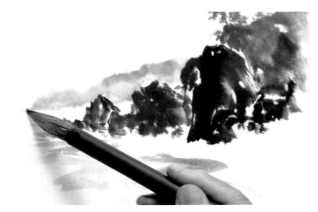

8 以淡墨描繪遠景的海岬。

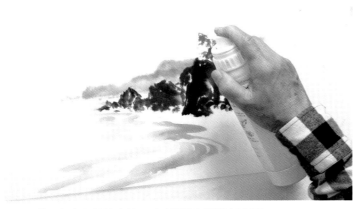

9 等墨色完全乾掉之後，以噴霧器打濕整個畫面。

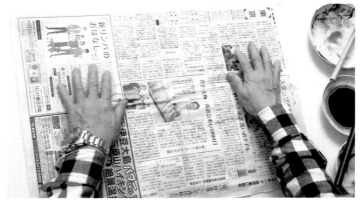

10 將報紙覆蓋在畫紙上，撫平整張報紙，使水氣均勻分布在畫紙中。

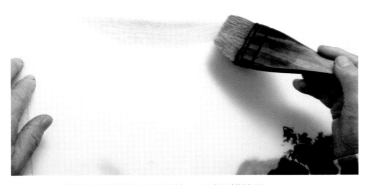

11 從這個步驟開始改用排筆，以淡墨描繪雲。

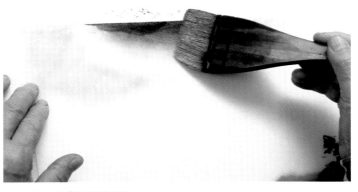

12 以濃墨使其滲染。

13

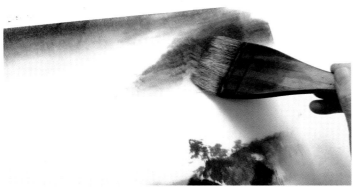

13 空出光線照射的區塊，再描繪雲。

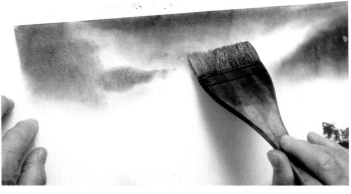

14 加上散布在天空的雲，在雲中也要表現出遠近感。

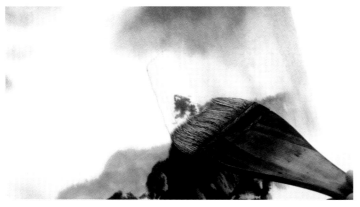

15 從天空照射的光線也以排筆描繪。

16 一邊留意光線的角度，一邊以排筆描繪出來。

17 加上淡墨，做出濃淡的變化。

18 經常調整排筆的筆尖。

19 一部分的光線要採取由下而上的運筆方式。

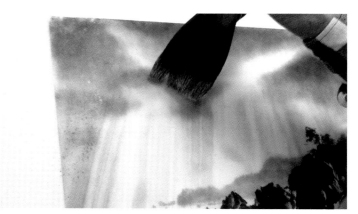

20 注意不要畫過頭，慢慢整合畫作整體的風格。

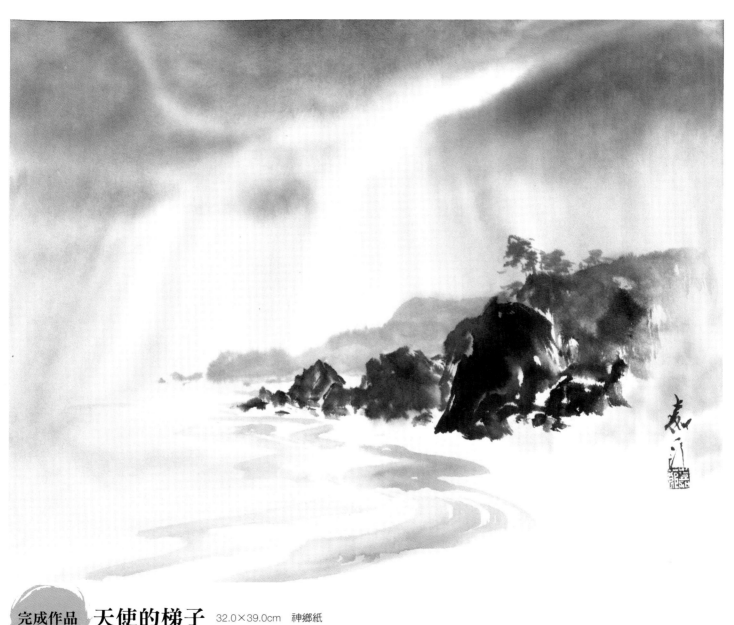

完成作品 天使的梯子 32.0×39.0cm 神鄉紙

15

透過墨彩探索故鄉

　　我出生於日本長野縣小布施町，直到高中時代都在那裡生活。小布施町當時是以果園和農業為中心的小村落，現在則有紀念葛飾北齋曾經定居該地的「北齋館」。此外，栗子和蘋果等名產也很受歡迎，是許多人拜訪的名勝地。在此要介紹的作品，是我成為水墨畫家後在故鄉取材的畫作。將作品刊登於書中時，承蒙諸位收藏者的竭力協助。

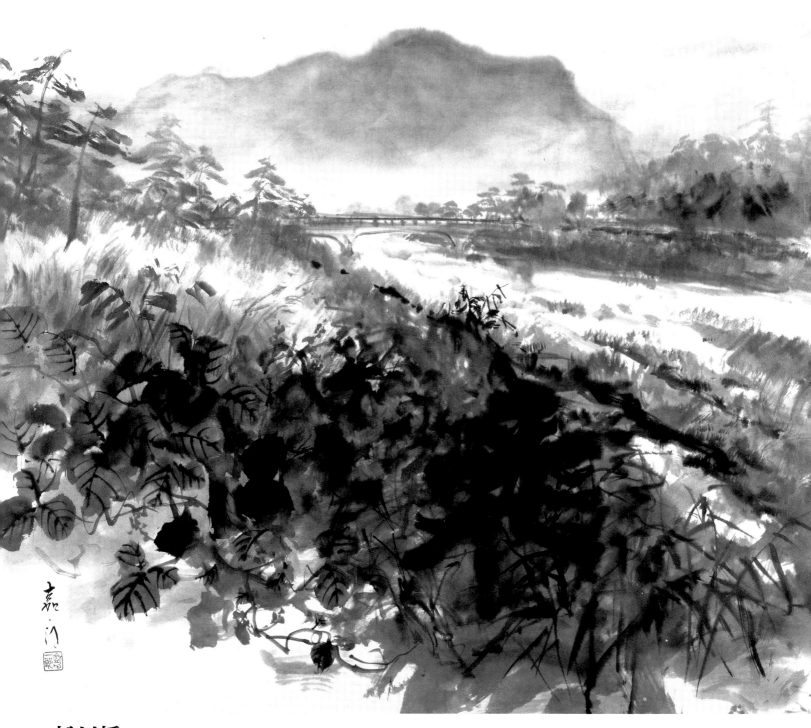

松川橋　63.5×75.7cm　神鄉紙　（個人收藏）　孩童時期在附近的河川遊玩，葛葉生長得很茂密。

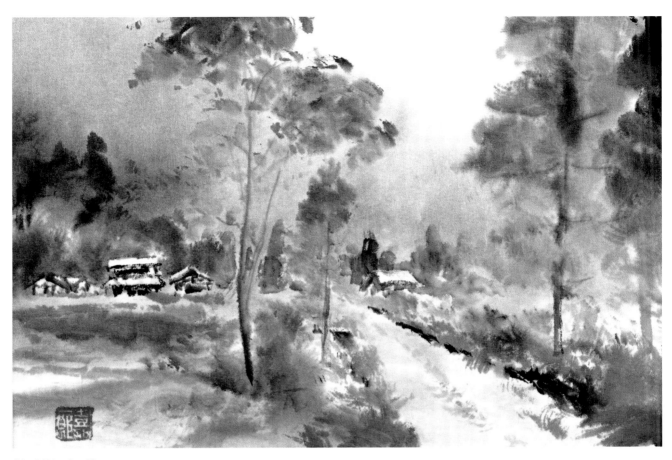

鄉間小路 15.5×22.4cm　神鄉紙　（個人收藏）

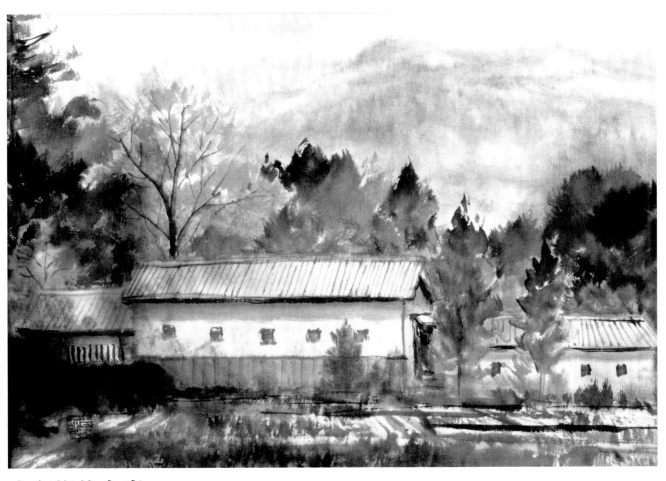

小布施的倉庫 22.3×31.6cm　神鄉紙　（個人收藏）

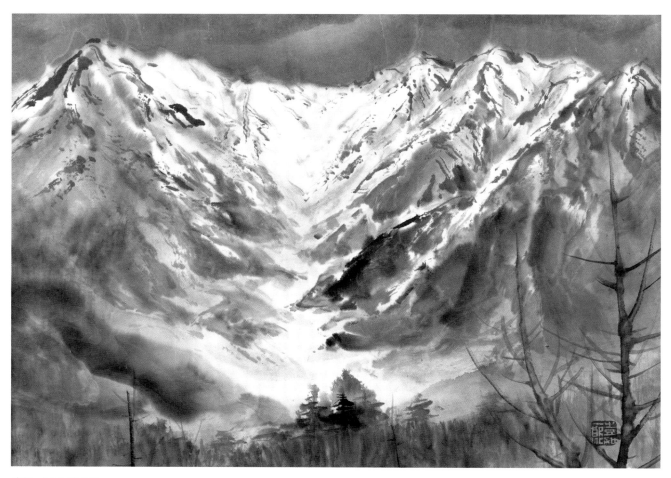

穗高連峰 22.4×31.5cm　神鄉紙　（個人收藏）

上高地 24.2×27.3cm　畫仙紙　（個人收藏）

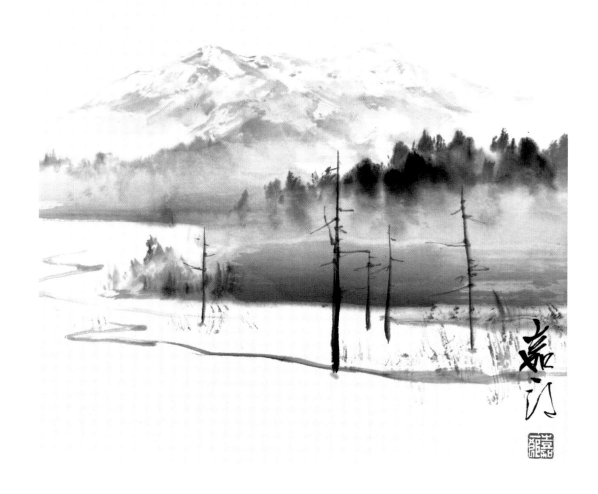

淨光寺

78.7 × 31.5 cm

神鄉紙 （個人收藏） 雜亂的石階令人感受到漫長歲月的痕跡。

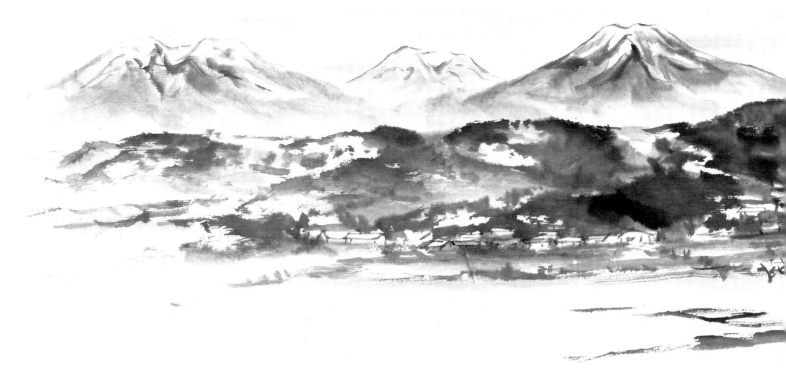

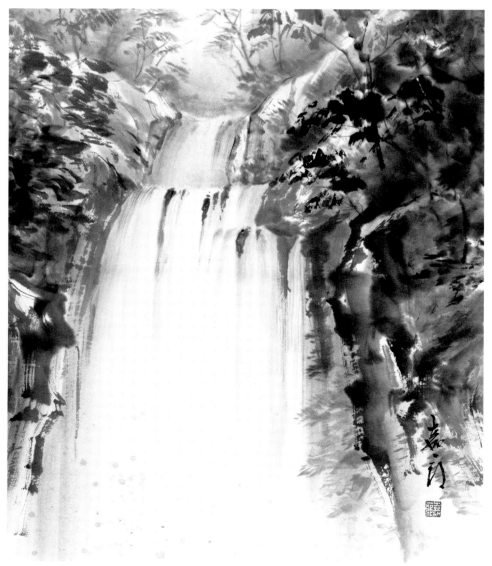

二段瀑布 44.5×37.4cm　神鄉紙　（個人收藏）

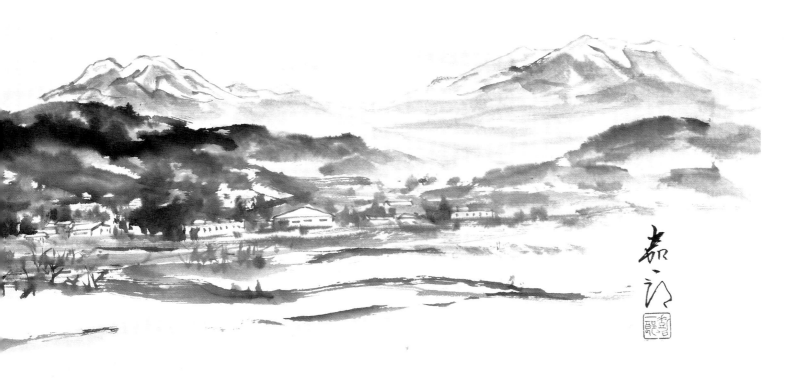

北信五岳 25.4×101.7cm　畫仙紙　（個人收藏）　從左至右分別是飯繩山、戶隱山、黑姬山、妙高山、斑尾山。

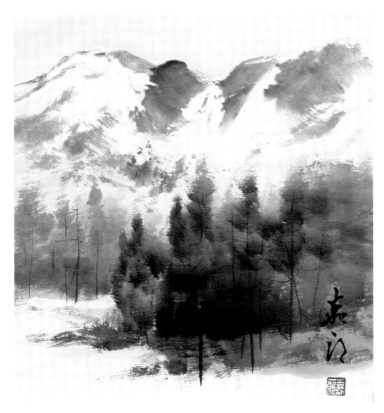

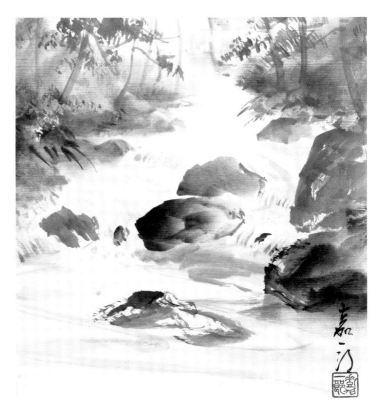

早春 27.3×24.2cm　畫仙紙　（個人收藏）　　　　　**溪流** 27.3×24.2cm　畫仙紙　（個人收藏）

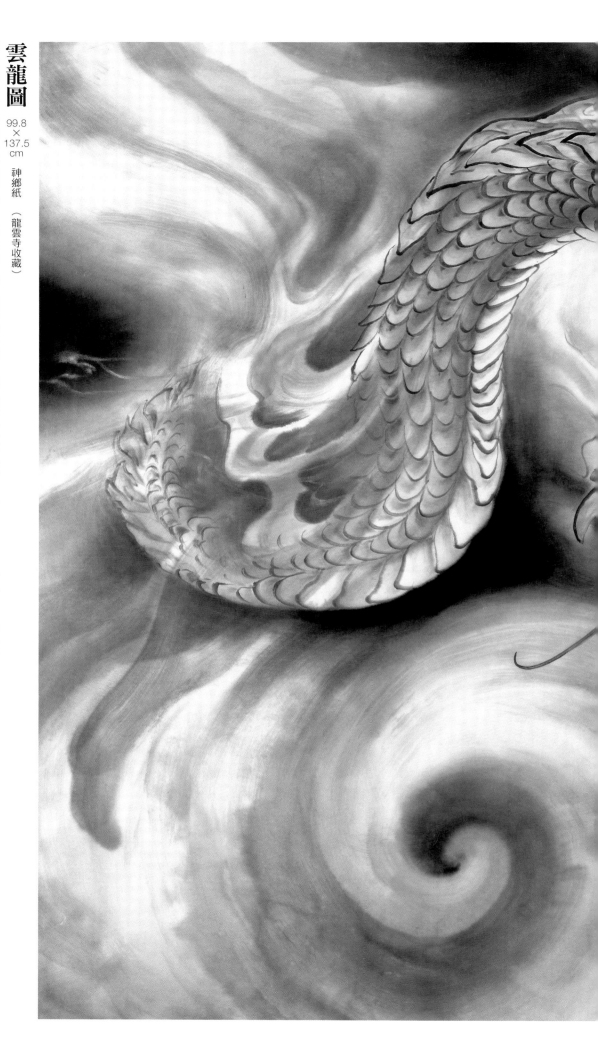

雲龍圖

99.8 × 137.5 cm　神鄉紙　（龍雲寺收藏）

部分畫面使用金泥（參照58頁）。這座寺廟裡有根岸家的墳墓，我回鄉時一定會造訪。此為2000年龍年贈送寺方的作品。

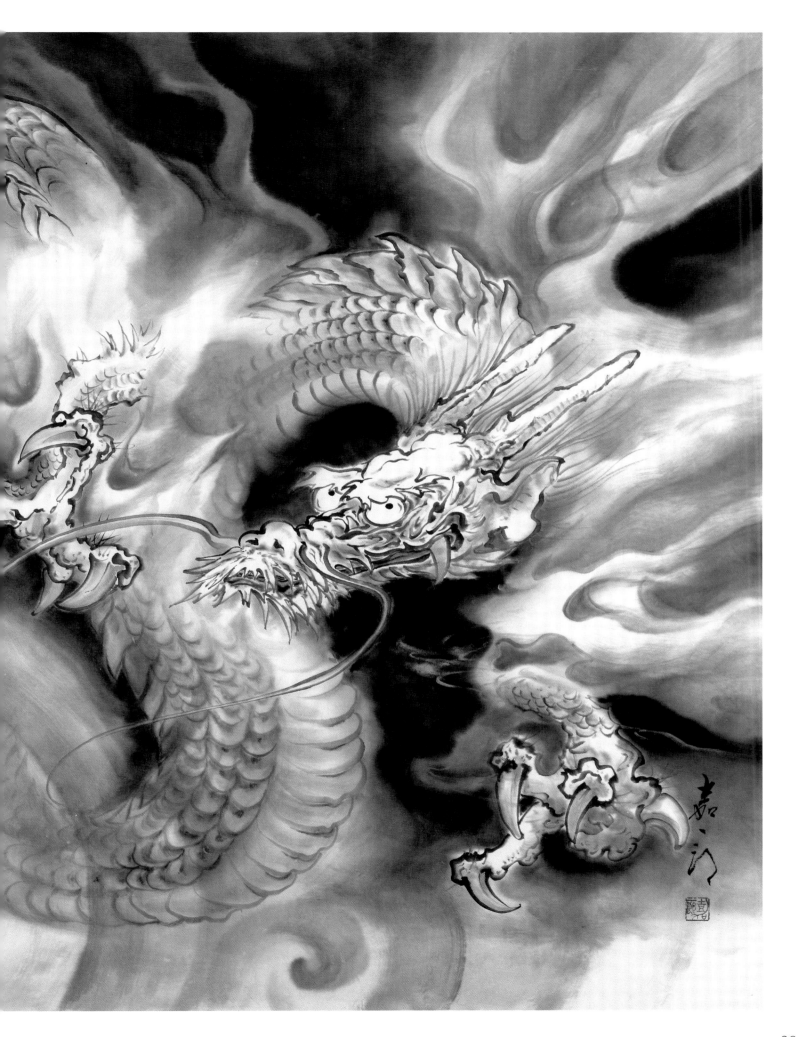

花與鳥

　　這些是以付立（指整枝筆沾滿淡墨，並只在筆尖處沾點濃墨，在一個筆畫中表現出墨色濃淡深淺的技法）為基礎描繪的作品。大多是為了在小布施舉辦展覽會而畫的作品，書中刊登的則涵蓋了彩色的基本花卉畫法到創作性作品。另外介紹的鳶與麻雀，和稍後要介紹的鴿子一樣，都是我喜歡的鳥類，日常觀察果然還是必要的主題。

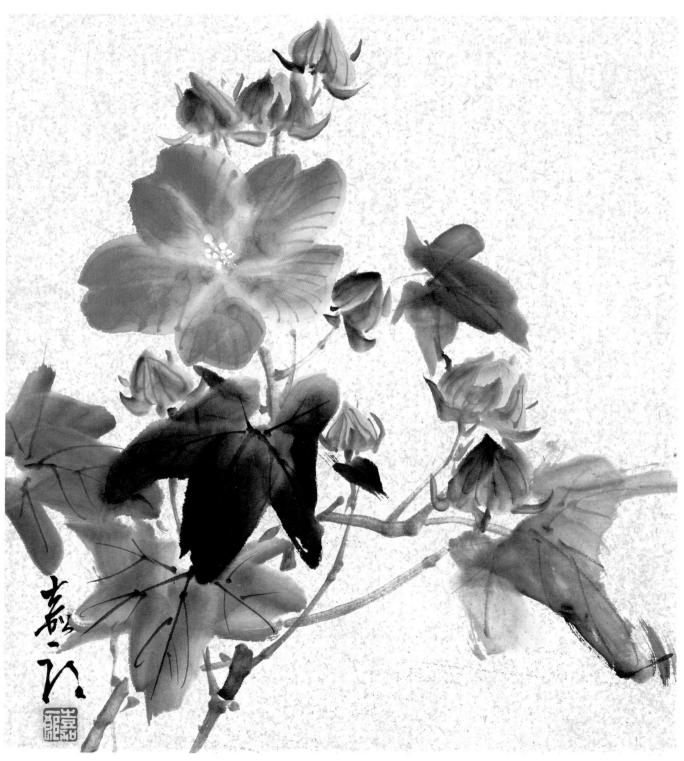

芙蓉　27.3×24.2cm　畫仙紙　（個人收藏）

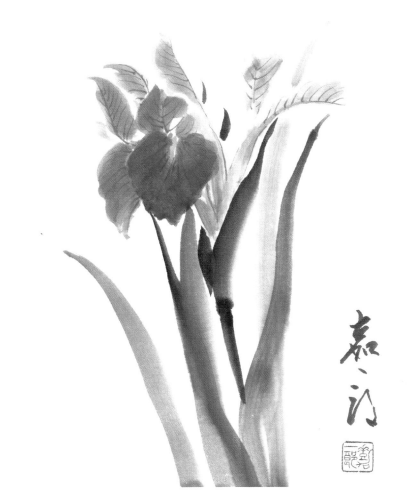

菖蒲

27.3
×
24.2
cm

畫仙紙　（個人收藏）

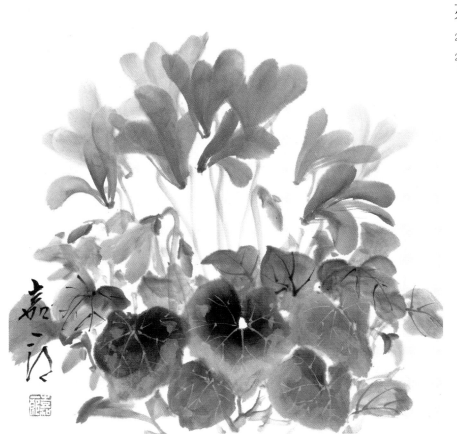

仙客來

27.3
×
24.2
cm

畫仙紙　（個人收藏）

鳶

126.5
×
32.6
cm

畫仙紙　（個人收藏）

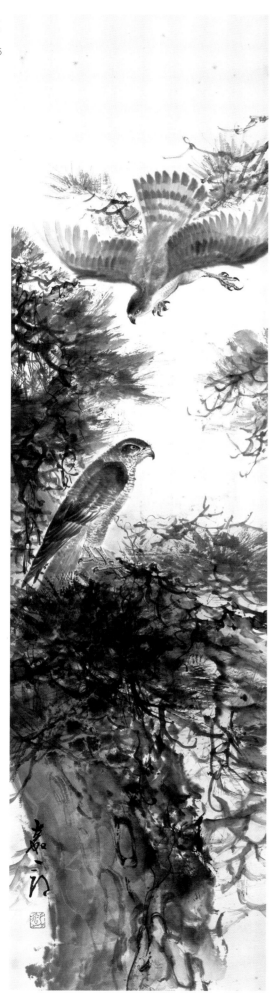

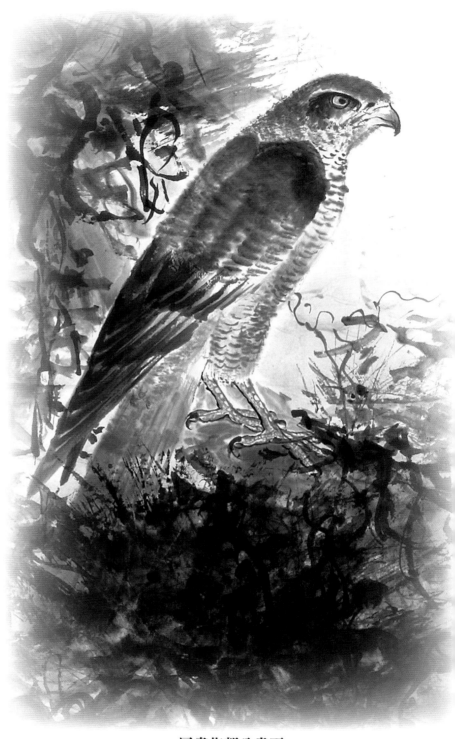

同畫作部分畫面

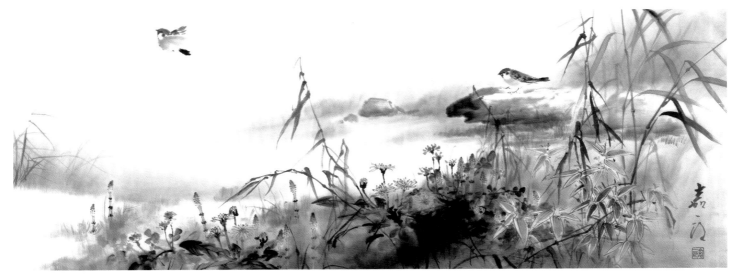

筆頭草和麻雀 39.5×104.3cm 神鄉紙 （小布施蕎麥麵店「筆頭草」收藏） 親戚開了一家蕎麥麵店，這是作為祝賀贈送的作品。

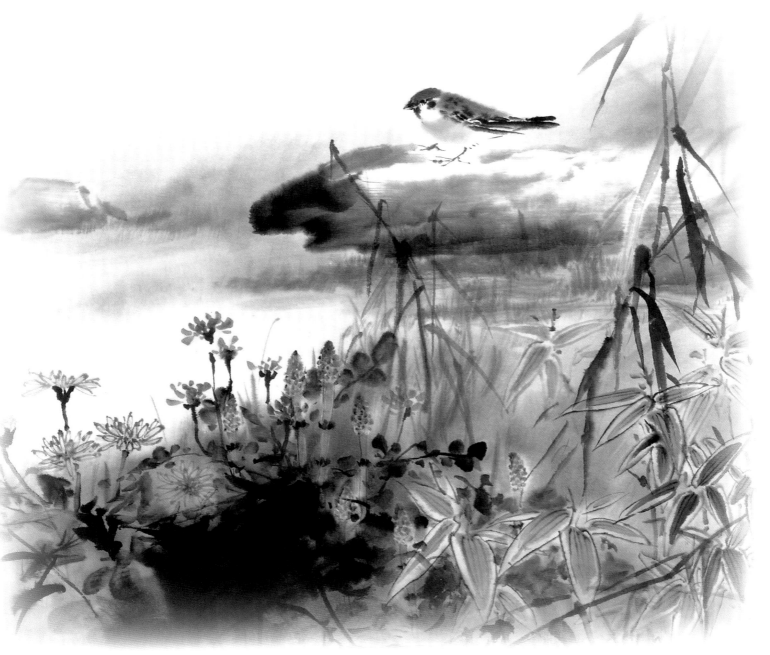

同畫作部分畫面

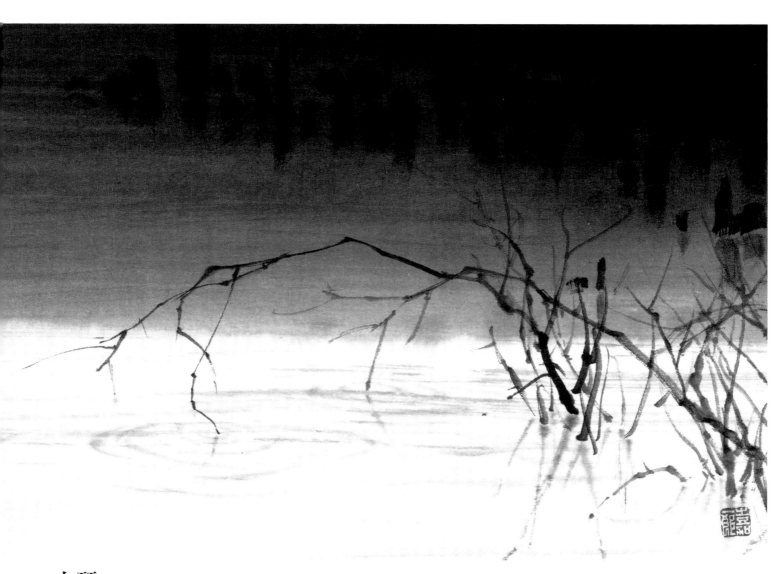

水琴 23.7×33.5 cm　神鄉紙　（個人收藏）

第2章

擴展表現範圍的各種畫材與技法

各種畫材與技法

　　現在也開發了各種水墨畫專用的畫材，還有會在水彩畫等畫作使用，同時還能應用於水墨畫的畫材，在此要介紹的則是我在繪畫教室等場合推薦的畫材。另外，在技法方面，除了這裡所介紹的之外，也還有其他特殊技法，我會以具有自然質感的表現為基準，選擇適當內容來解說。而有關「留白」的畫材，則會在 P56 ～ 57 詳細解說，請參照該處內容。

畫材　膠

　　墨在成分上來說，是以煤和膠形成，膠具有將煤固定在紙上的黏著劑作用，以及讓墨的粒子廣泛分散的效果。在此為大家介紹活用膠的特徵的代表性技法表現。

①「筋目描（利用墨與墨在紙張上暈染形成的白邊取代輪廓的技法）」：以中淡墨重複描繪，重複描繪的筆跡周圍會暈染開來，形成留白狀態。

②「結邊」：讓墨沾附少量的膠再進行描繪，就會呈現輪廓「結邊」的狀態（參照P35）。

③「暈染」：墨加上少量的膠後，在濕潤之際不易附著在紙上，以水塗抹後就會呈現暈染狀態（參照 P35）。

④留白：以膠描繪月亮等圖案，再以墨描繪周圍，墨會滲入以膠描繪的月亮中，此時滴水的話，墨會往後退開，就能呈現出白色月亮的畫面（參照 P38）。

《出自 P38》

「樹脂膠礬水」

　　留白所使用的畫材有礬水、「樹脂膠礬水」、「留白一發」和「wanpau（わんぽう）」，各個畫材的用法不同，但效果幾乎一樣。我主要使用的是「樹脂膠礬水」，下方會介紹每個畫材的性質。

①礬水：一直以來都會在整張生紙上塗抹礬水，藉此防止滲透。但是在生紙的部分區塊塗抹礬水，再從上方以墨描繪的話，有塗抹礬水部分的墨會被彈開，也能產生留白（參照 P48）現象。另外，市售的礬水摻有防腐劑，所以可能成為 20、30 年後導致畫作變色的主因。

《出自 P48》

《出自 P51》

②「樹脂膠礬水」：因含有防止氧化的成分，所以畫作不會變色，另一個效果則是之後以墨描繪後，墨多少能附著上去。這是想在畫作表現上添加微妙差異時，相當方便的一種工具（參照 P50 ～ 51）。

③「留白一發」：這是為水墨畫開發的留白液，產品正式名稱是「濃縮　留白一發液」。在本書則是標記為「留白一發」（參照 P102）。

④「wanpau」：這是為書畫作品開發的留白畫材。因為是粉末狀，所以非常方便保存，將所需分量以溫水溶解後就能使用。

《出自 P102》

「遮蓋液」

　　這是染色用的防染劑，本來是用在布上的工具，所以留白效果比「樹脂膠礬水」還強。尤其使用後以熨斗將畫紙燙平，墨就無法附著，畫紙會呈現純白狀態。在本書所介紹的用法中，會和「遮蓋膠」（也可以用布海苔代替）一起使用，加強留白的效果。此外，如果同時使用「遮蓋液」和「樹脂膠礬水」，就能呈現出立體感（參照 P52、80）。

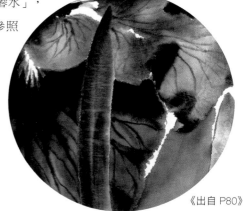

《出自 P80》

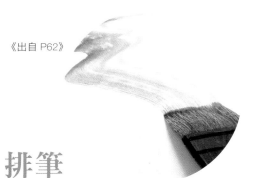

《出自 P62》

技法

排筆

排筆和毛筆一樣都是經常使用的畫具。尤其是描繪杉樹、竹子的粗樹幹、天空和水流等大面積時，非常有效。本書也會介紹排筆運筆的基本表現（參照 P14、34、44、62、73、92、102）。

合成海綿

合成海綿用來描繪毛筆無法表現的質感、形狀時很有效果。依據墨的濃淡變化或按壓角度、速度，呈現出來的表情也有所不同，而且也能使用於大範圍的畫面（參照 P64、71）。

《出自 P64》

拓印

這是指將瓦楞紙或紙片等各種素材沾附墨或留白液，再按壓在紙面上，利用蓋印形狀來描繪水墨畫的方法。依據素材的形狀（瓦楞紙的波紋也有大小之分）、沾附墨的分量以及按壓的力量，呈

《出自 P29》

《出自 P66》

現出來的效果也大不相同（參照 P29、60、66）。

揉紙

將要描繪的紙張事先搓揉局部範圍，製作出皺摺，攤平後再進行描繪時，皺摺突起部分墨會附著上去，凹陷部分則會留白。另外，有時也會將揉紙作為鋪墊物（在揉紙上鋪上畫紙描繪的話，就能將揉紙上的凹凸紋路呈現在畫紙上），或是用來拓印（參照 P79）。

網器暈染

這是在畫紙上，將沾附墨的毛筆與金屬網器摩擦，讓墨以霧狀滴下形成暈染，或直接在金屬網器塗墨，嘴巴靠近網器吹氣，讓墨滴濺在紙上，呈現出水花的技法。網格的大小會造成不同效果，盡量根據描繪的對象去運用。不過，經常使用這個技法的話，手繪的溫度會減少，希望大家多注意這點。

關於遮蓋

在本書各個章節都會提到這個方法，在不希望墨附著上去的區塊貼上報紙、專用畫材（遮蓋薄膜、遮蓋膠膜、遮蓋膠帶等）去覆蓋，再從上方以網器暈染技法讓墨附著，或是以毛筆描繪。畫完後再撕掉遮蓋膠膜，墨就不會附著在之前有遮蓋的區塊上（參照 P68、70）。

《出自 P68》

膠的用法與效果

在墨中加入膠再進行描繪，活用墨的粒子變得容易分散這個性質，就能大量使用於富有變化的暈染、必須細膩處理的留白等各種表現。此外，改變膠的濃度，產生的效果也大不相同，在處理風景、花草或動物等各式各樣的水墨畫上，膠都是很有用的畫材。

水墨畫使用的「鹿膠」

A-1 將膠的原液倒入墨碟。

A-2 以水將原液稀釋 7～8 倍，讓膠液充分溶解、攪拌均勻。

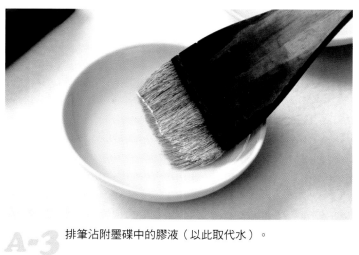

A-3 排筆沾附墨碟中的膠液（以此取代水）。

A-4 以排筆的單側沾附硯台裡的墨。

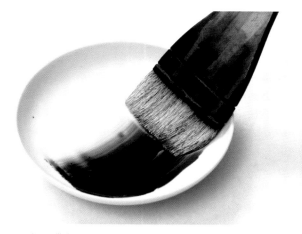

A-5 在墨碟中前後移動排筆進行調墨。

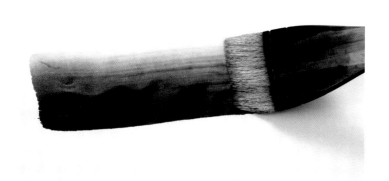

A-6 試著慢慢畫出平行線條。

A-7　就能描繪出具有濃淡變化的筆痕。

A-8　部分區塊會出現「結邊」。在此稍等一段時間，讓水分蒸發。

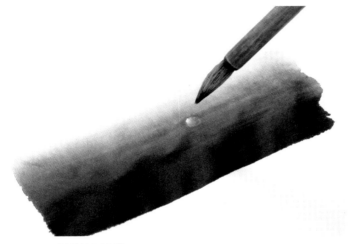

A-9　試著滴下水滴。

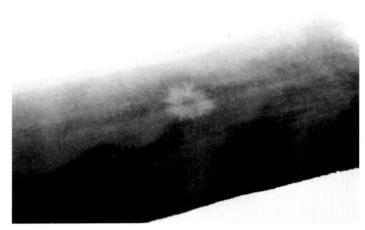

A-10　墨的粒子會透過水的作用，擴散暈染開來。

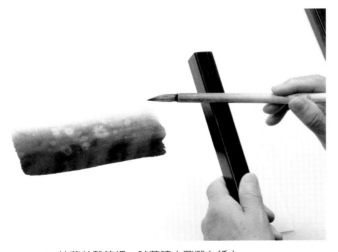

A-11　接著敲擊筆桿，試著讓水飛濺在紙上。

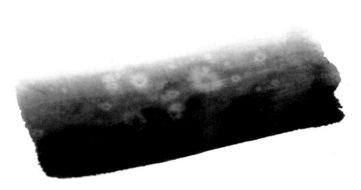

A-12　就會產生大小、濃淡不同的圖案。

「結邊」和暈染

膠具有做出「結邊」和暈染的效果。「結邊」是指當墨沾附少量的膠後，所描繪的區塊和紙接觸之處會出現鋸齒狀的現象。如同照片所解說的，也可以用水來修飾呈現，所以能用於有雲遮蔽的遠景山巒等表現上。此外，也可以利用水做出柔和的暈染效果。

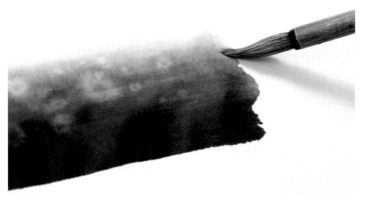

A-13 以水塗抹也能做出「結邊」的效果。

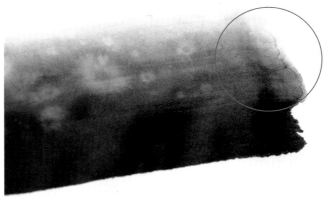

A-14 呈現「結邊」的狀態。

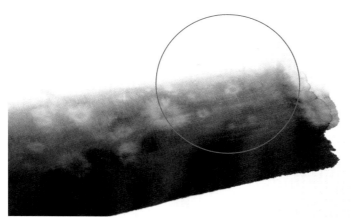

A-15 上方區塊也能做出「結邊」效果。

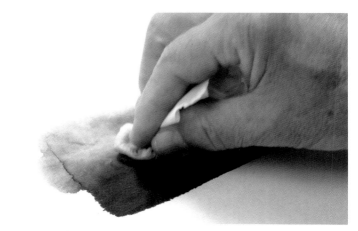

A-16 接著試著以衛生紙擦掉墨。

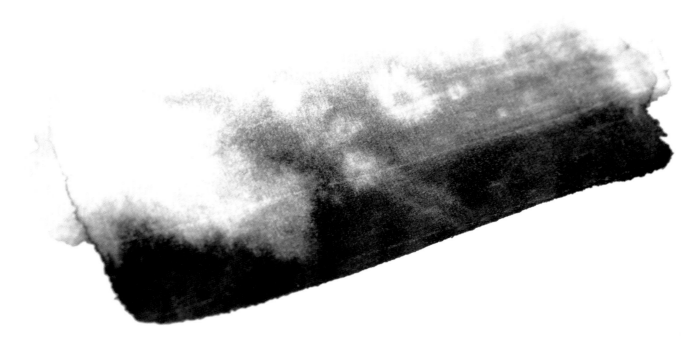

產生大小、濃淡、形狀各不相同的暈染效果。

花卉圖案的表現

　　膠的性質也可以應用在花瓣的表現上。以沾附膠的墨描繪圓點，在其中心滴水，墨會透過水的力量，在圓點周圍呈現放射狀擴散，就能同時表現出花蕊和花瓣。

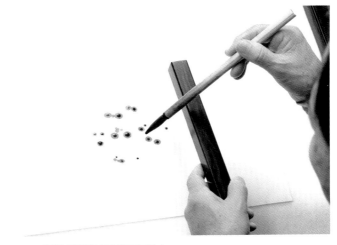

B-1 讓沾附膠的墨飛濺在紙上。

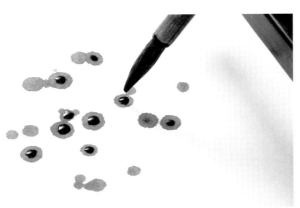

B-2 做出大小不同的圓點。

B-3 在此階段也會出現「結邊」，等待片刻之後在圓點中心滴水。

就能畫出宛如菊花的花瓣。

描繪夜晚的月亮

　　膠也可以用來描繪在夜空中綻放光芒的白色月亮。以膠液描繪月亮，再以墨描繪月亮的周圍，墨會滲透到月亮裡面，在月亮裡慢慢加水後，水會擴散開來，這就是完美畫出白色月亮的技法。

C-1 首先以膠液描繪月亮。

C-2 以濃墨描繪月亮的周圍。

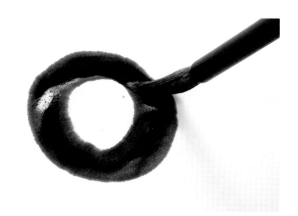

C-3 接著描繪外圍。

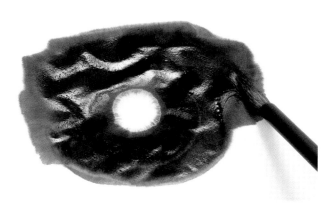

C-4 再以充足的墨慢慢描繪。

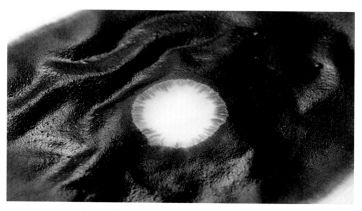

C-5 墨會逐漸滲透到月亮裡面。

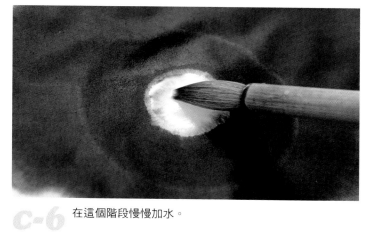

C-6 在這個階段慢慢加水。

C-7 加入月亮的水會使已滲透的墨擴散，月亮的白色部分就會慢慢突顯出來。

質感的變化

　　將如同潑墨般偶然畫出的「墨象」描繪成某種形狀來呈現，也是相當有水墨畫風格的技巧。利用膠和水產生的質感，也能做出有濃淡變化、具立體感的抽象形狀。

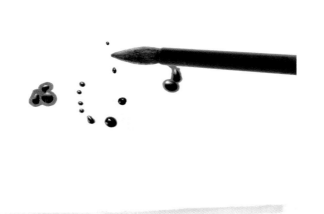

D-1 在畫紙上隨意噴灑沾附膠的墨。

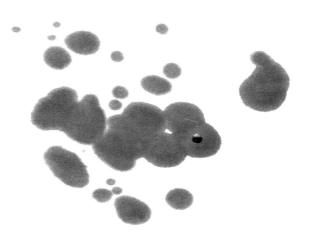

D-2 在這個步驟也做出大小的變化。

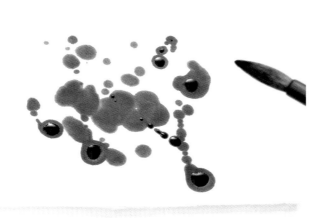

D-3 接著再多灑幾滴墨，放置片刻等待墨擴散，就會出現抽象的圖樣。

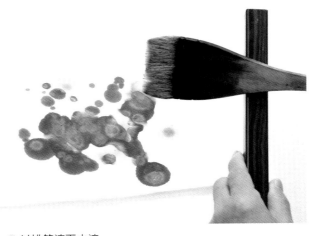

D-4 以排筆滴下水滴。

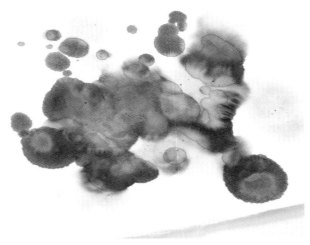

D-5 水會將墨彈開，產生陰影。

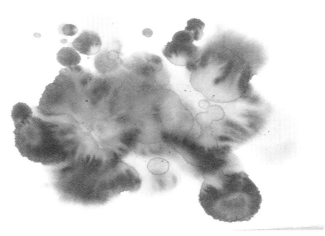

D-6 這種技法可以用在雲和岩石等表現上。

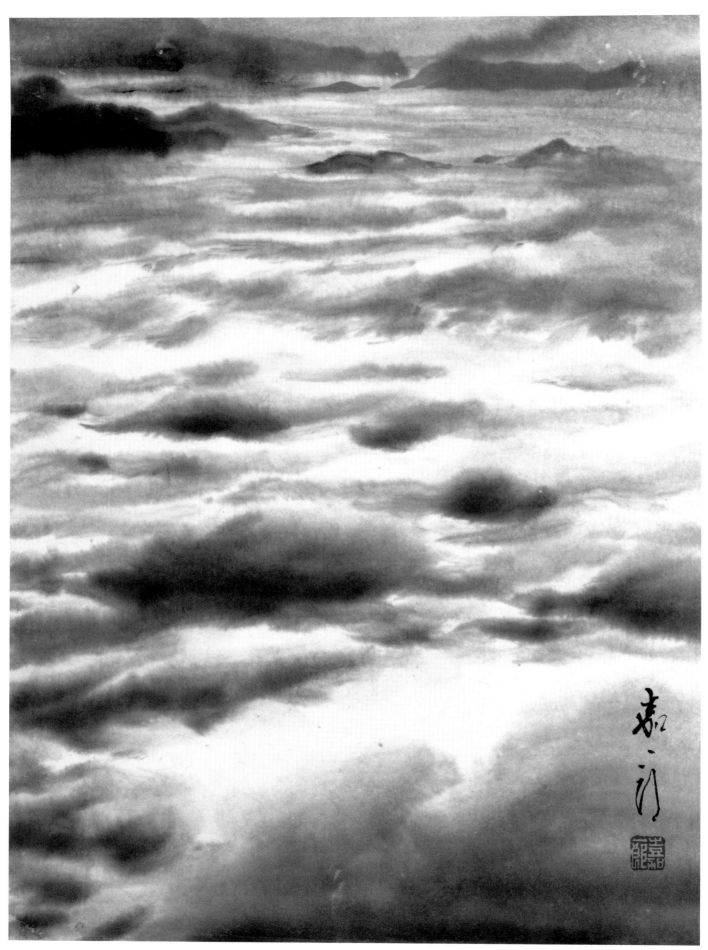

雲海 33.2×24.2cm 畫仙紙

這是將整張畫紙以噴霧器打濕，趁未乾時在墨中加入少量的膠（稀釋到 10 倍左右），再進行描繪。整體呈現濕筆（筆毛沾附充足墨量的技法）狀態。

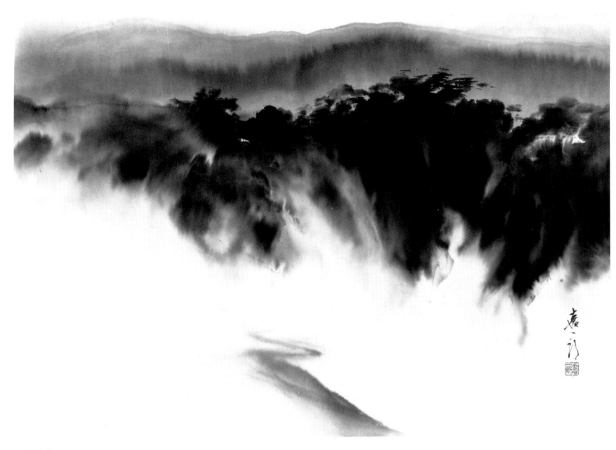

霧玄　59.3×72.0cm　神鄉紙

這幅畫作是在墨中加入膠，活用滲染的效果。畫面遠處的山巒是「結邊」的表現，以水塗抹可以淡化左右山稜的「邊界」。另外，中間有霧遮住的部分，以較多的水沾溼畫紙後，將畫紙傾斜，使暈染效果增長。

同畫作部分畫面

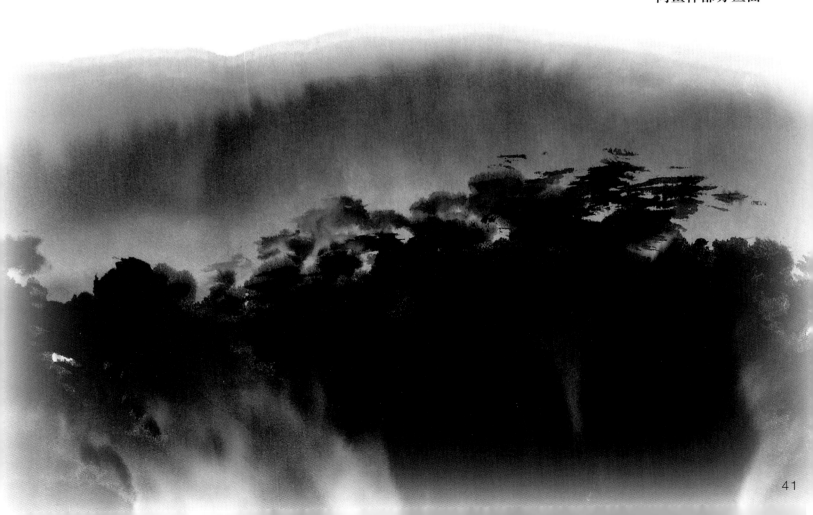

「樹脂膠礬水」的用法與效果

　　如同 P32 及 P57 所解說的，製作「留白」效果所使用的畫材，一般是礬水、「樹脂膠礬水」以及「留白一發」，而它們的效果可說是幾乎相同。我自己主要使用的是含有防氧化成分，使用後墨多少都能附著上去的「樹脂膠礬水」。

由左至右：「留白一發」、「樹脂膠礬水」、礬水。

1 在墨碟中準備「樹脂膠礬水」。

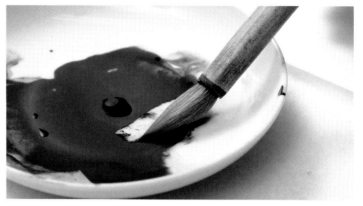

2 以毛筆沾附替代水的「樹脂膠礬水」，再將毛筆單側沾附墨。

3 以沾好墨的毛筆由下往上描繪樹幹。

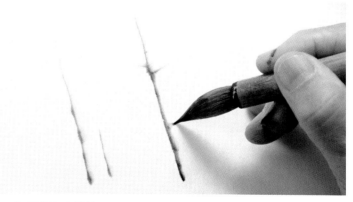

4 慢慢加上樹枝。

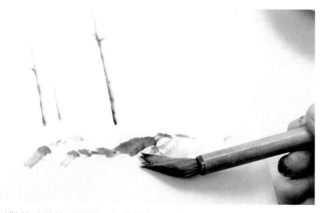

5 以散鋒（將筆毛散開，如排筆般刷開）描繪，再將毛筆放平，從眼前的草叢開始描繪。

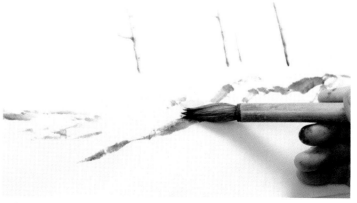

6 做出濃淡變化。

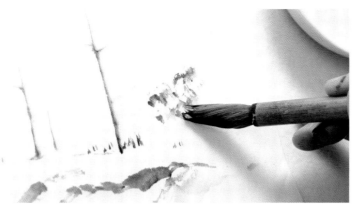

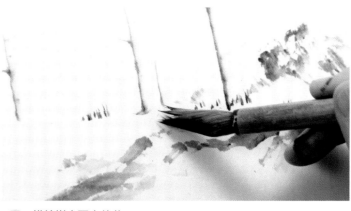

7 右側的矮樹也是相同畫法，使用沾附「樹脂膠礬水」的毛筆以散鋒來表現。

8 描繪樹木下方的草。

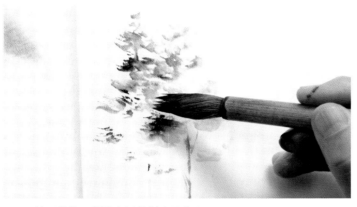

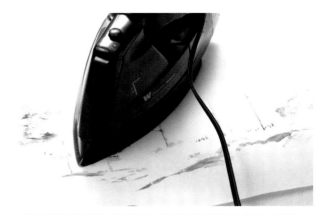

9 將毛筆放平描繪左側的樹木及葉子。

10 以熨斗燙平畫紙的部分區塊。這個區塊的留白會更加明顯。

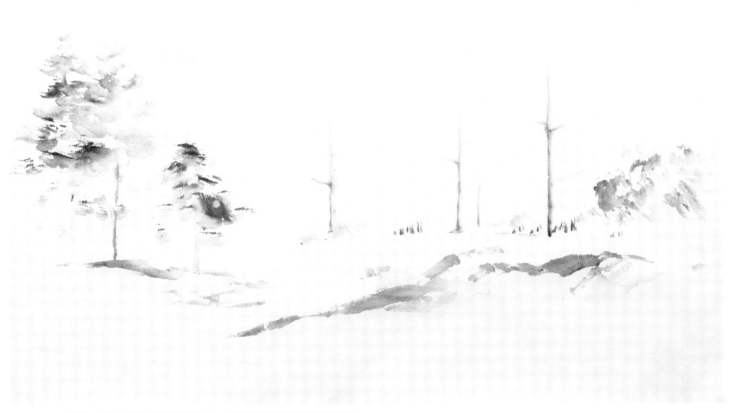

11 到此為止就是沾附「樹脂膠礬水」的毛筆所描繪出來的狀態。

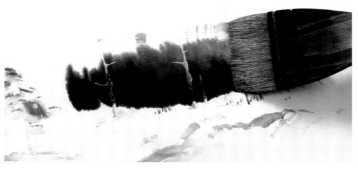

12 從這個步驟開始使用排筆描繪。首先從樹木的背景開始描繪。

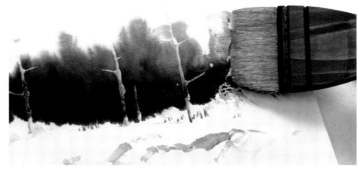

13 做出濃淡變化。樹幹慢慢浮現出白色部分。

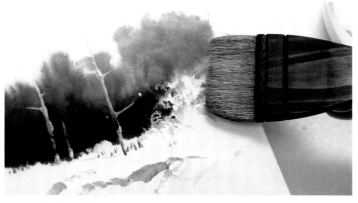

14 將排筆沾附膠,做出滲染效果。

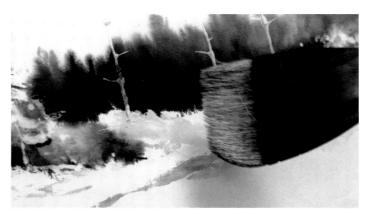

15 近景也以排筆描繪。

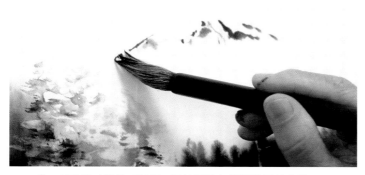

16 以破筆(將筆毛散開,迅速運筆)描繪遠景的山巒。

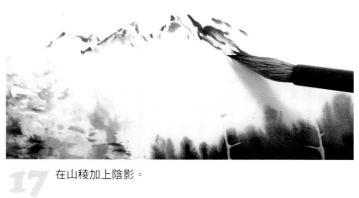

17 在山稜加上陰影。

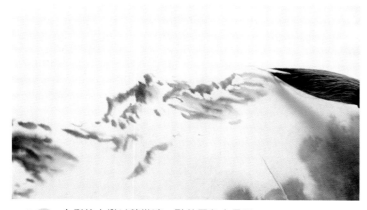

18 右側的山巒以稍微淡一點的墨色去呈現。

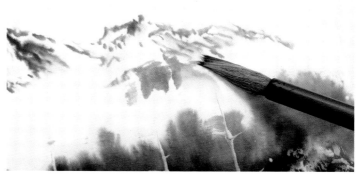

19 山的表面肌理也以淡墨描繪。

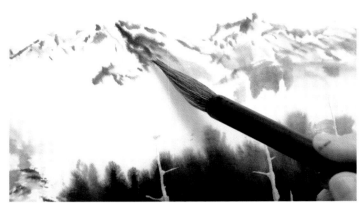

20 整合山巒整體的樣貌。

21 以摻雜少量膠的淡墨慢慢收尾。

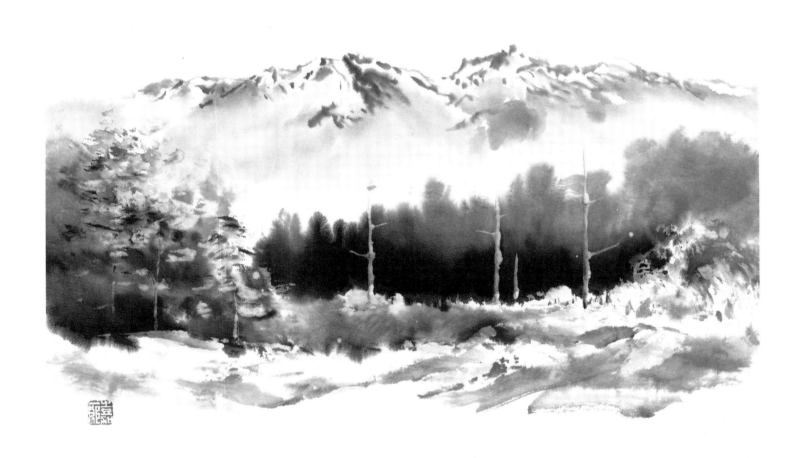

 完成作品 **樹木與山巒** 26.3×35.0cm 神鄉紙

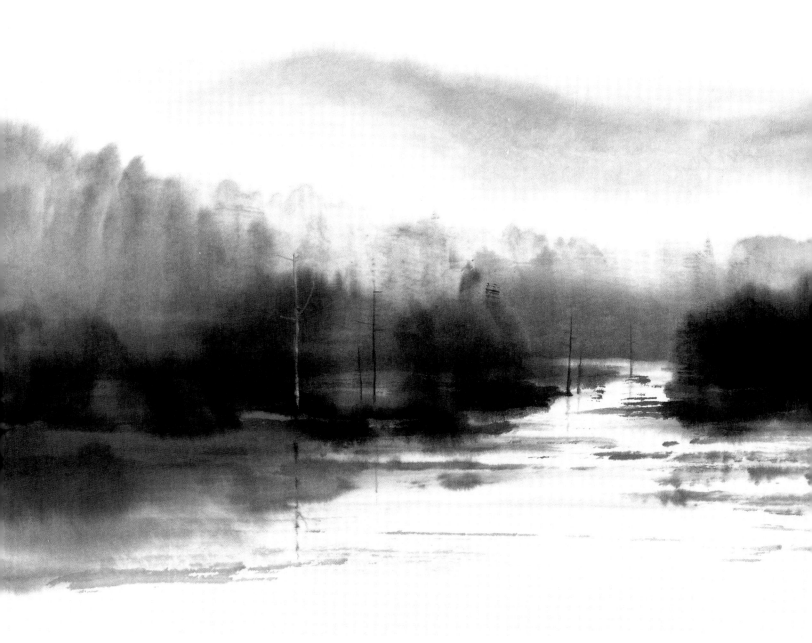

上高地 35.8×81.5cm 神鄉紙

枯萎的樹幹，以沾附「留白一發」的筆尖單側去沾墨再進行描繪。遠景的山巒則是以噴霧器打濕做出滲染效果。

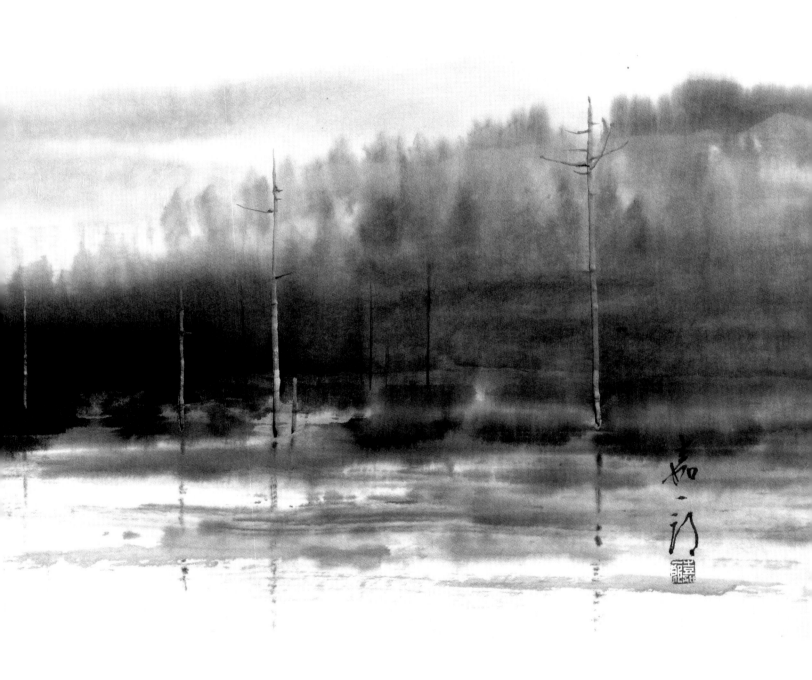

紅葉中的落葉松 24.2×33.2cm 神鄉紙

首先從眼前的樹木開始描繪。描繪樹幹之後，葉子以淡墨沾附較濃的礬水去呈現，背景的樹林以濃墨描繪，讓葉子突顯出來。另外，天空和背景的樹林則以噴霧器打濕使其滲染。

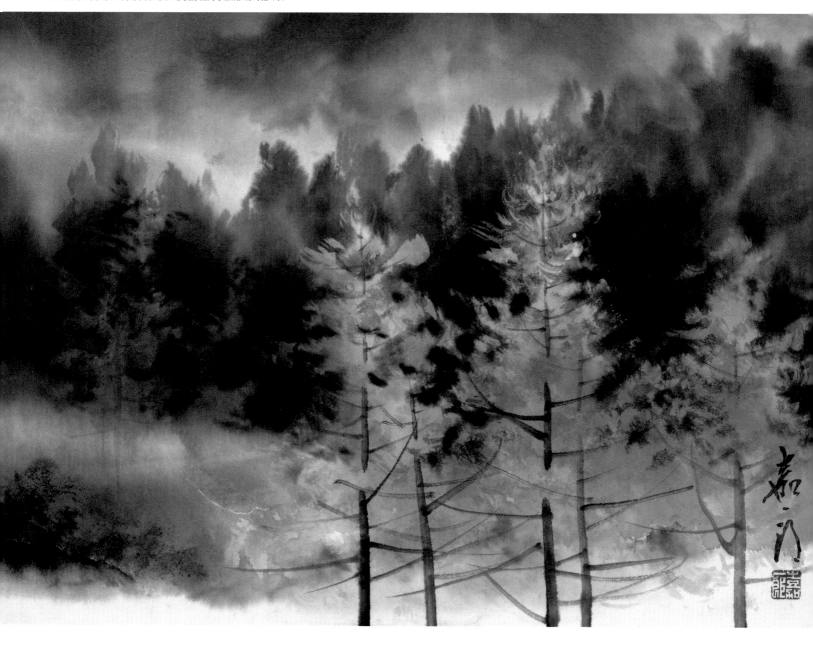

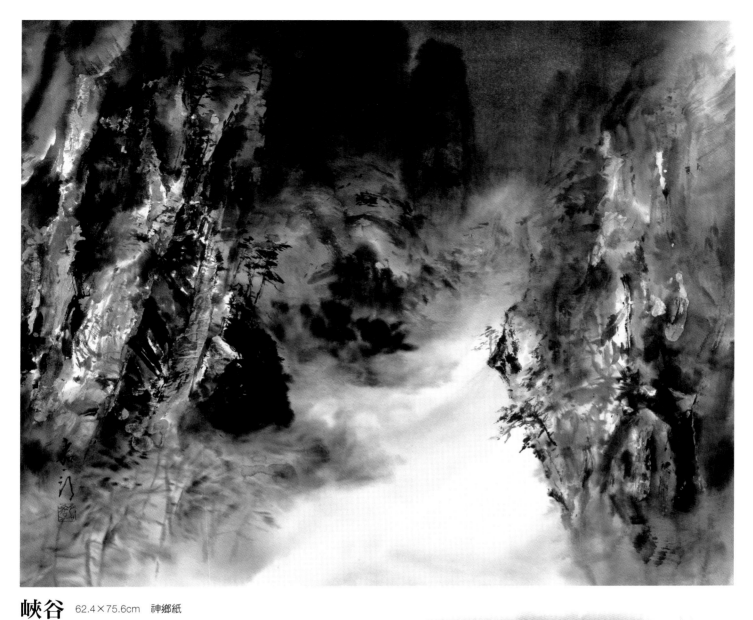

峽谷 62.4×75.6cm 神鄉紙

這是 NHK 學園開放參觀時，我
在多摩學院的即興作畫作品。左
右的岩石肌理是以加了「樹脂膠
礬水」的墨進行「拓印」（參照
P66）呈現出來的效果。此外，
中央的雲海則是使用膠所帶來的
滲染效果。

同畫作部分畫面

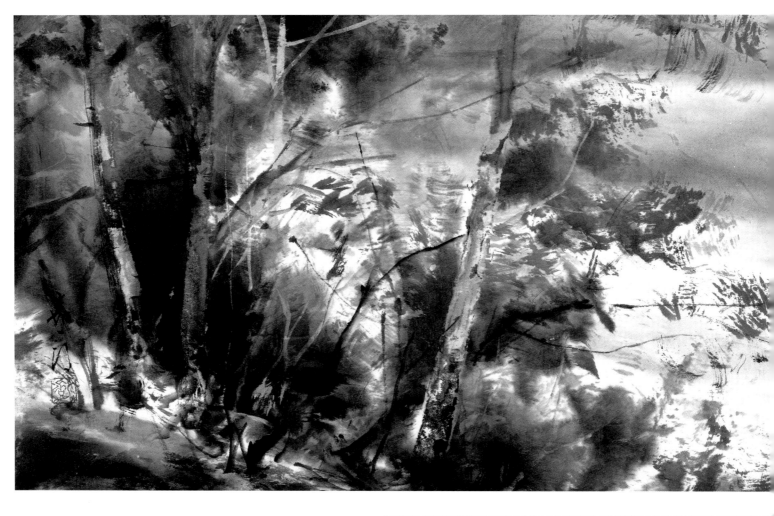

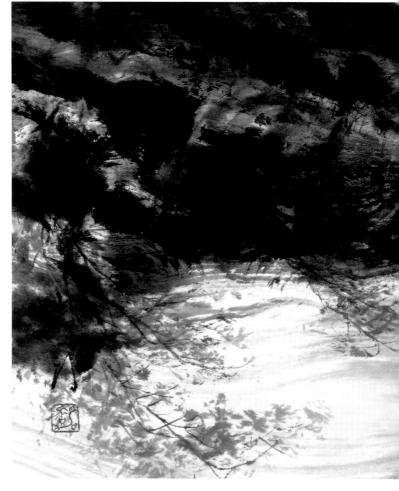

奔流 33.8×82.3cm　神鄉紙
岩石肌理是使用揉紙技法和「樹
脂膠礬水」的拓印技法來表現。
水流則是以排筆來描繪。

湖畔 36.8×78.0cm 神鄉紙

樹幹是使用「樹脂膠礬水」的拓印技法來表現。此外，部分的小樹枝是以沾附「樹脂膠礬水」的毛筆描繪做出留白效果。湖面則是以膠來呈現滲染效果。

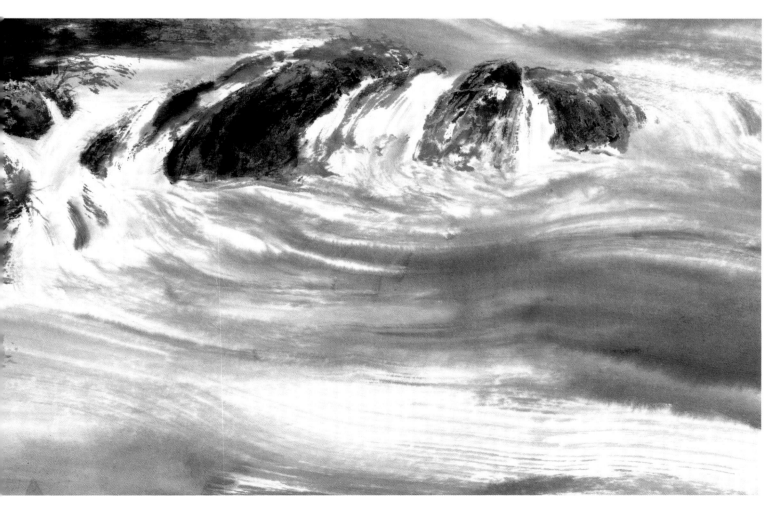

「遮蓋液」的用法與效果

　　「遮蓋液」是留白液中效果最強的，使用後只要以熨斗燙平畫紙，墨幾乎不會附著上去，具有保持純白效果的性質。在此則是摻雜「遮蓋膠」，加強留白的效果。此外，為了在留白上做出變化，在部分區塊同時使用了「樹脂膠礬水」。

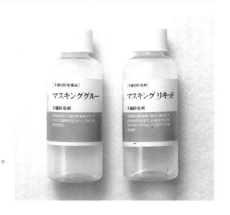

由左至右：「遮蓋膠」和「遮蓋液」。

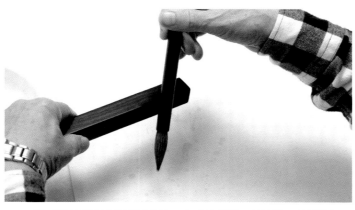

1 將毛筆沾附混合了「遮蓋液」和「遮蓋膠」的液體，敲擊筆桿，讓液體噴濺在需要浪花出現的區塊。

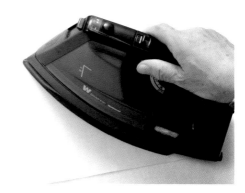

2 等液體乾掉後，以熨斗燙平整張畫紙。

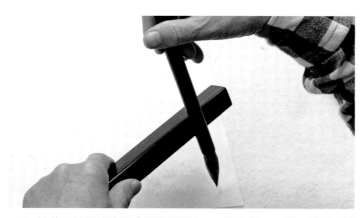

3 接著再以毛筆沾附「樹脂膠礬水」，和步驟 1 一樣，進行噴濺動作。

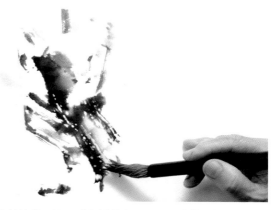

4 等液體完全乾掉後，再以濃墨描繪岩石。此時浪花的部分會逐漸顯現成白色。

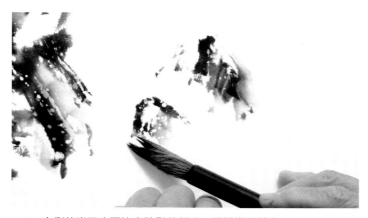

5 右側的岩石也要注意陰影的部分，慢慢進行整合。

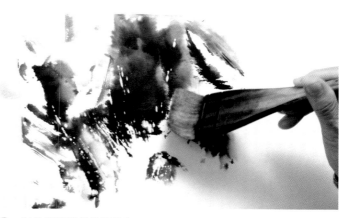

6 以沾附淡墨的排筆塗色。

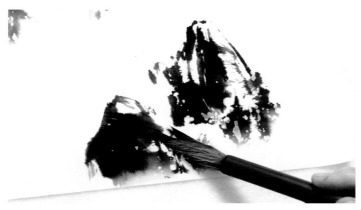

7 眼前的岩石以濃墨去強調。

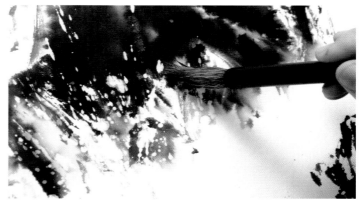

8 因為使用的畫材有所差異，留白的區塊會慢慢出現變化。

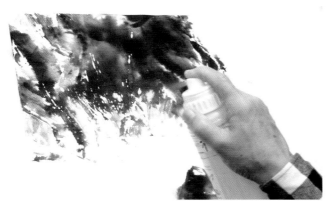

9 等墨色完全乾掉，將整張畫紙以噴霧器打濕。

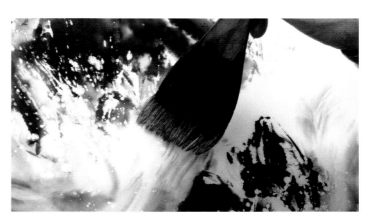

10 海浪以排筆慢慢整合。

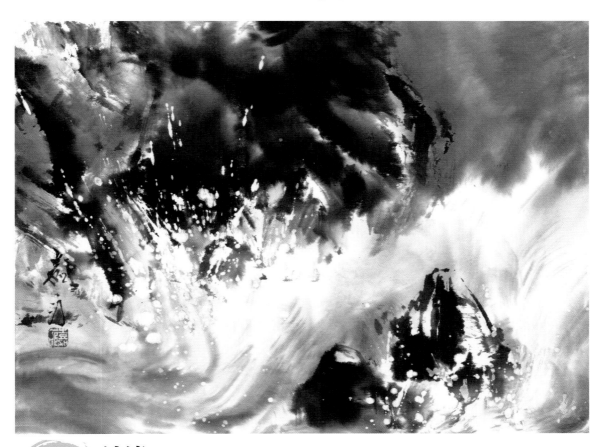

完成作品 **波濤** 26.2×35.0cm　神鄉紙

以「遮蓋液」描繪過的部分，之後描繪的墨不會附著上去，會變成純白狀態，而有噴灑「樹脂膠礬水」的部分，墨會附著上去，產生留白效果的差異。

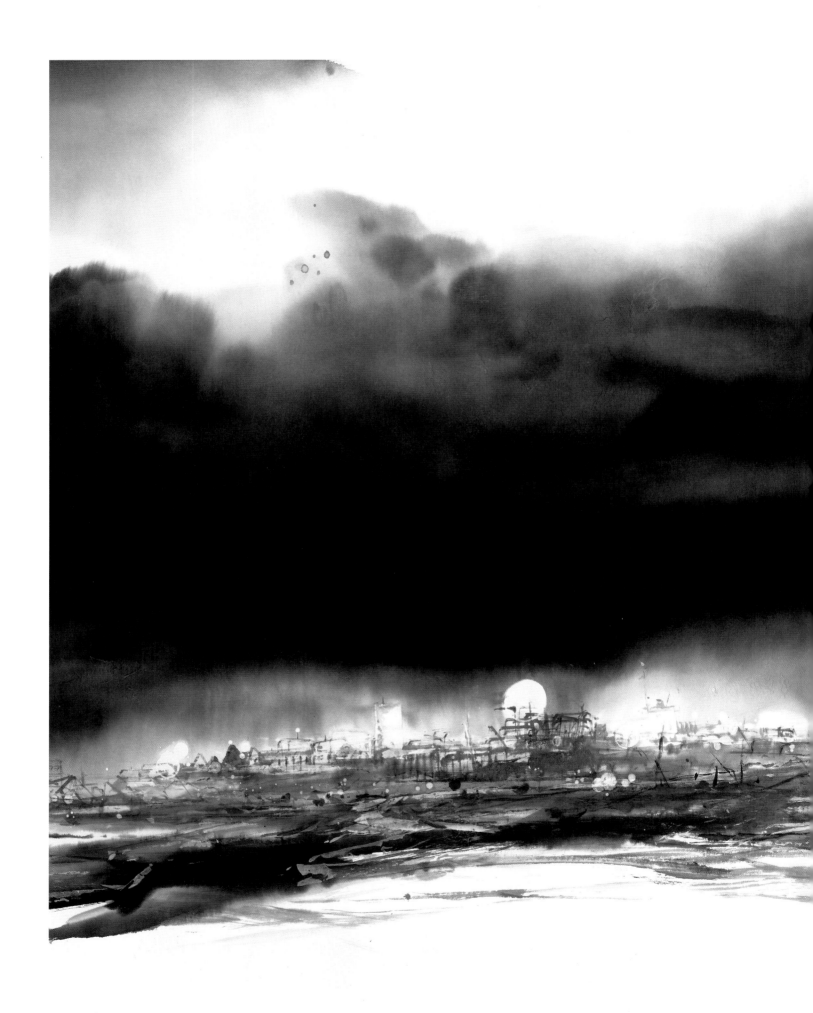

霧玄'16（參照 P96-97）部分① 同時使用了「樹脂膠礬水」和「遮蓋液」。使用「樹脂膠礬水」的區塊，墨會附著上去。

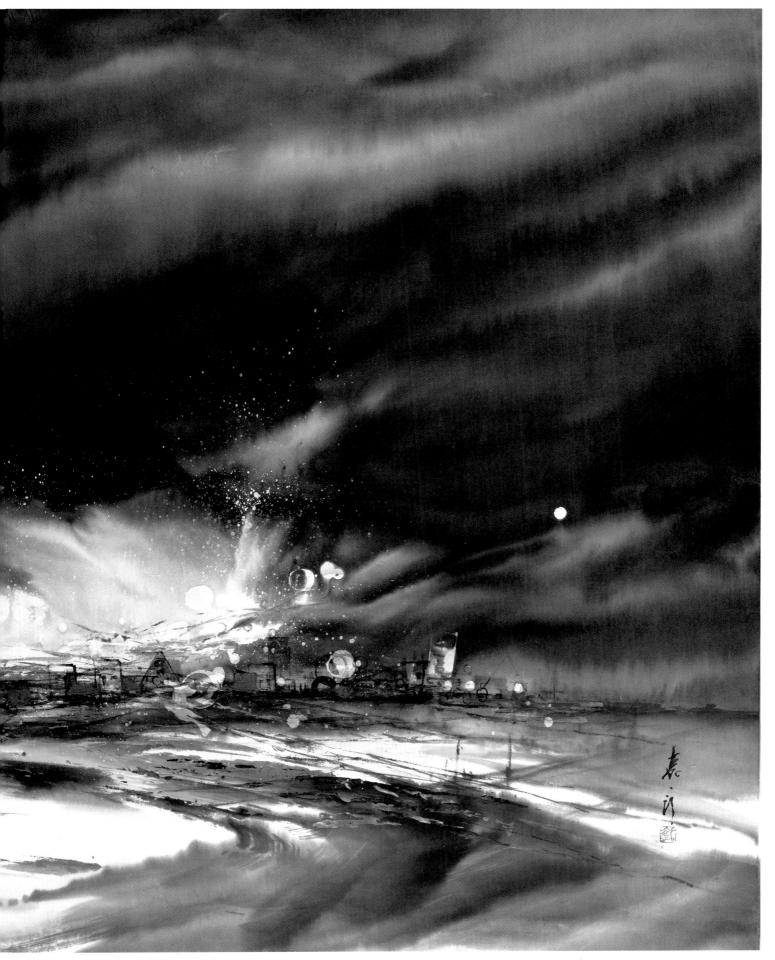

霧玄'16（参照 P96-97）部分②

各種留白畫材的比較

水

以水描繪，在未乾之前再以淡墨塗抹。
（使用於雨、月亮、雲、毛豆、淺色背景）

鹽

在墨色未乾之前撒上鹽，鹽就會吸收周圍的墨水，形成留白。
用於乾得慢、吸水差的水彩紙、鳥之子紙、塗有膠礬水的紙（熟紙）等紙張。
（使用於下雪、背景、不規則的圖案）

揉紙

在紙上做出皺摺，將紙張撫平進行描繪後，皺摺突起部分墨會附著上去，凹陷部分會呈現留白狀態。
皺摺的大小、呈現直向皺摺或橫向皺摺等，會根據紙張的揉壓方式有所變化。
（使用於山的表面肌理、樹幹、岩石的龜裂、細小樹葉和小樹枝）

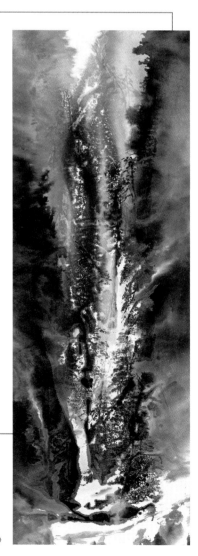

《出自 P79》

膠

以市售的膠液稀釋成 7 ～ 8 倍的膠水調墨後再描繪，在墨色未乾之前以水進行留白步驟。可以依據膠的稀釋程度，體驗留白的變化效果。
因為墨的附著力變差，可以使用固色劑來保持顏色。
（使用於霧、霞、光、雲、月亮、水和波浪）

《出自 P36》

礬水

在生紙的部分區塊塗抹礬水後，該區塊就會呈現留白狀態。
以礬水取代水，調墨進行描繪之後，背景暗的地方會形成具濃淡變化的留白，亮的地方則會呈現濃淡差異。
以沾附礬水的墨描繪的部分，在墨色未乾之前滴水後，就會呈現留白狀態。
（使用於水花、白花、白樺、有雪覆蓋的樹木）

「留白一發」

這是為了做出水墨畫留白效果而製作的產品，效果和礬水一樣。（商品名稱：濃縮　留白一發液）

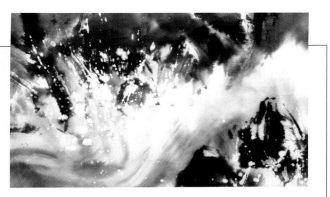
《出自 P53》

「遮蓋液」

利用這種染色用防染劑，只要以熨斗燙平塗抹過的區塊，墨就不會附著上去。這是留白劑中效果最強的一種，和其他留白劑一起使用的話，就能做出變化。（使用於星星、雪、雨、白色樹木）

遮蓋膠液

使用於表面強韌的水彩紙或洋紙等紙張。
乾掉後會像橡膠一樣緊貼在紙上，以墨水描繪後可以用橡皮擦擦掉。

遮蓋膠膜

這是一種透明膠膜，做出需要的紙型後鋪在畫紙上，再以墨描繪。
利用貼上後可撕掉的噴膠也能將遮蓋膠膜輕黏在紙上。

遮蓋薄膜

這是輕便具黏性的透明塑膠薄膜，可以隨意裁剪形狀。因為能輕黏在紙張上，要取下時很方便。

遮蓋膠帶

指養生膠帶（即一般的遮蓋膠帶）。

遮蓋用品可以用貼上後可撕掉的噴膠（3M-55，參照 P70）自己製作。
可以將自製的遮蓋用品貼在切割墊再進行裁切，非常方便。

「樹脂膠礬水」

這是以樹脂製作的礬水，和礬水有一樣的效果，可以防止紙張氧化。

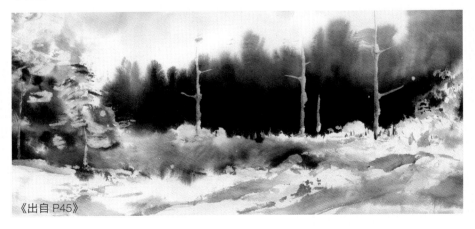
《出自 P45》

「wanpau」

留白效果和左側三樣產品（淺藍色底塊）相同。是粉末狀的形式，所以方便保存。以溫水將粉末溶解稀釋 7～8 倍即可使用。因為不耐濕氣，保存上要特別注意。

以上四種產品在留白的輪廓上會很清楚，所以不適合使用於光、雲、水這種柔和的表現。

金泥和箔

　　金泥和箔雖然有裝飾性效果，但大量使用的話會損害墨畫之美，所以希望大家盡量使用於重點部分。

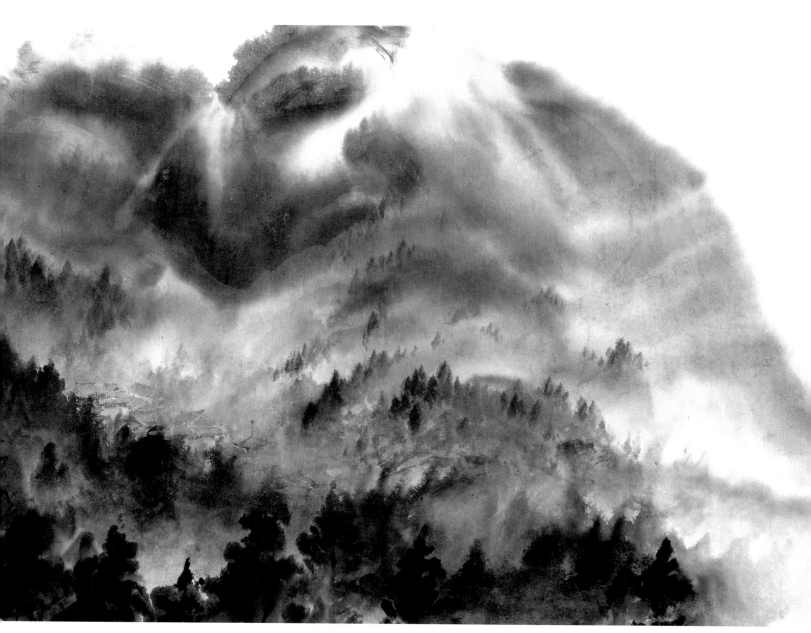

來迎　65.8×91.4cm　神鄉紙　（個人收藏）

這是從山上往下俯視的構圖，以金泥描繪日光東照宮的伽藍。山上的「光」是以膠的滲染來表現。

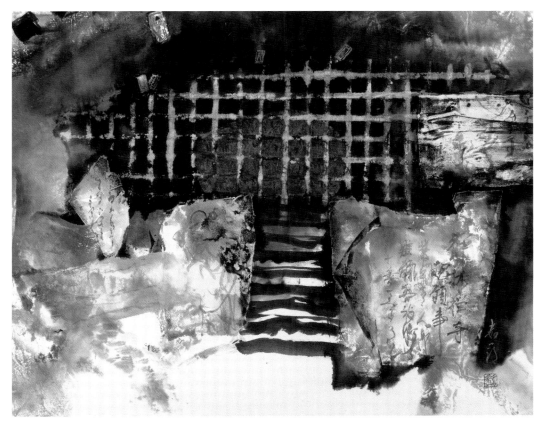

祠堂 62.0×74.5cm 神鄉紙

這是將松島瑞巖寺祠堂加點變化後的畫作。柵欄深處的神體以色箔來表現，周圍的岩石則是以拓印來表現（參照 P66），右下的石碑是先上一層礬水再以墨寫上文字。

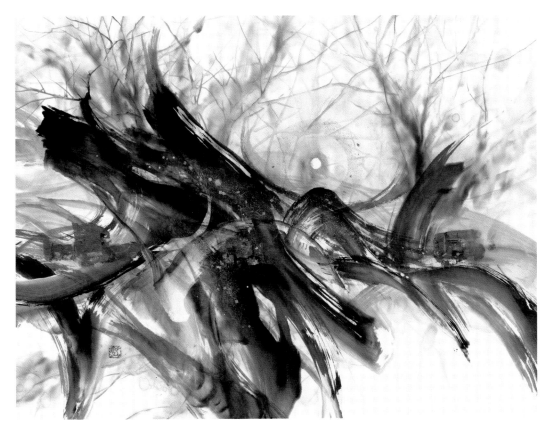

樹宴 61.7×78.5cm 神鄉紙

樹根的白色部分是以「礬水」調墨後描繪，以沾附濃墨的排筆筆勢來表現。後方的樹枝是以沾附薄膠的淡墨來描繪，再以水進行暈染，最後在畫面中央加上金箔。

關於色鉛筆和壓克力

　　要呈現觸感的有趣度和質感,色鉛筆和壓克力(壓克力塑型劑)也很有效果。除了這兩種之外,試著挑戰身邊現有的畫材也是擴展表現範圍的方法。

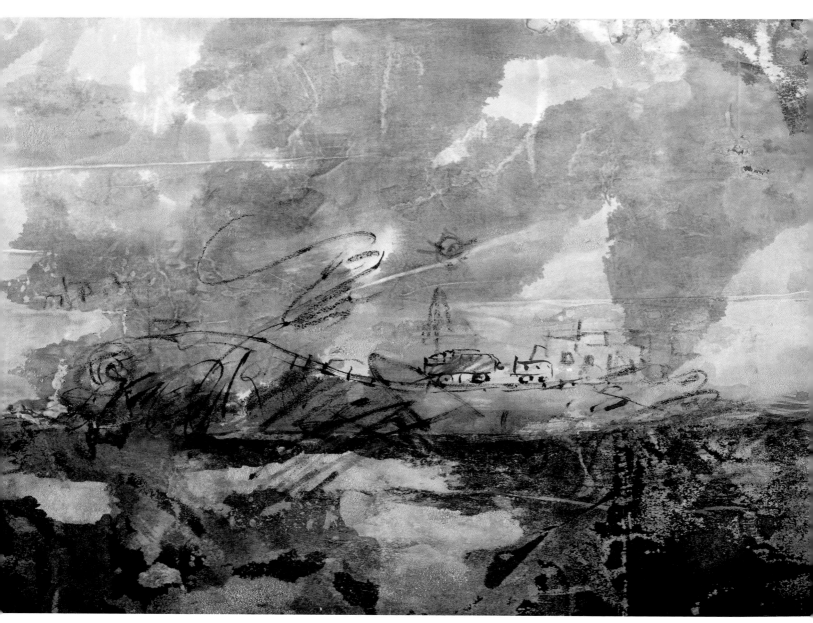

WALL ・ 塗鴉 24.0×32.8cm 神鄉紙

下方是使用拓印技法,上方則是採用壁畫的訣竅,首先塗抹「壓克力塑型劑」,趁其尚未乾掉之前,讓墨滲染來描繪。最後再以「油性鉛筆」塗鴉。

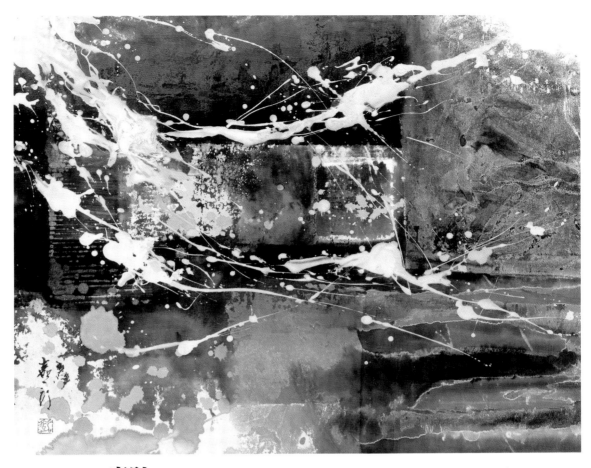

WALL・ 痕跡 60.2×72.5cm　神鄉紙　部分畫面使用「壓克力塑型劑」的拓印技法。

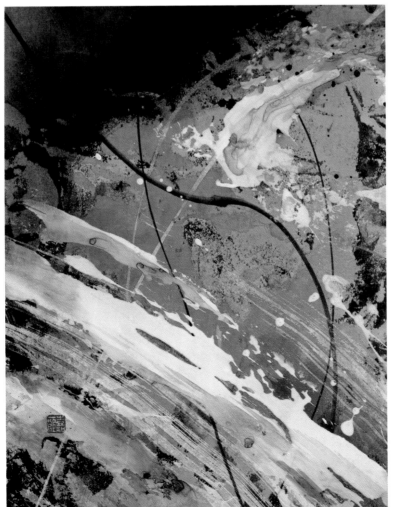

WALL・ 痕跡

33.2×24.2cm　神鄉紙

滴下「壓克力塑型劑」後，再以
抹刀塗平去表現畫面。

排筆

排筆在表現水流、粗樹幹等畫面（參照 P50～51、68），以及需要一口氣表現廣大面積時很有效果。
此外，活用筆勢，利用創造出來的留白，也能打造出富有變化的畫面情景。

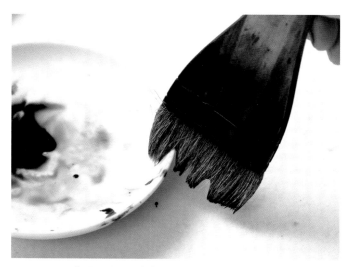

A-1 將調墨後的排筆筆尖在墨碟邊緣刷掉一些墨。

B-1 調整排筆筆尖。在 P13 也有介紹排筆的用法，但這樣調整的話，就能做出更柔和的表現。

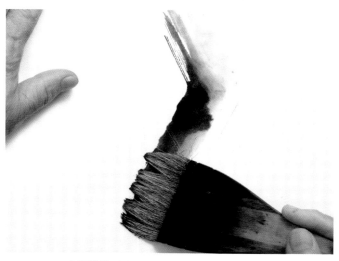

A-2 改變排筆的角度、方向來描繪，做出筆痕和濃淡的變化。

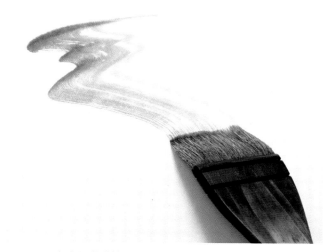

B-2 左右晃動排筆，同時活用排筆的塗抹痕跡慢慢描繪。

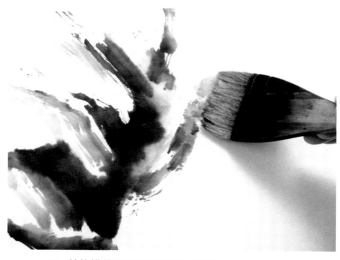

A-3 就能描繪出溪流和瀑布的岩石。

B-3 就能畫出河川。

c-1 將牙籤刺進排筆單側的邊緣。

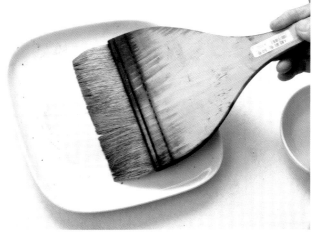

c-2 將排筆沾附淡墨。

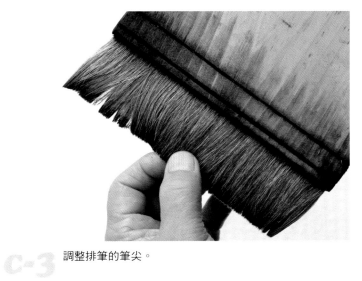

c-3 調整排筆的筆尖。

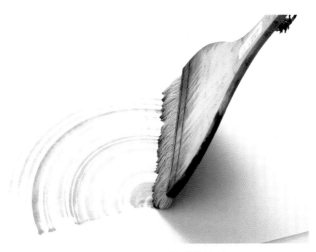

c-4 將牙籤刺入的部分作為軸心,使排筆旋轉。

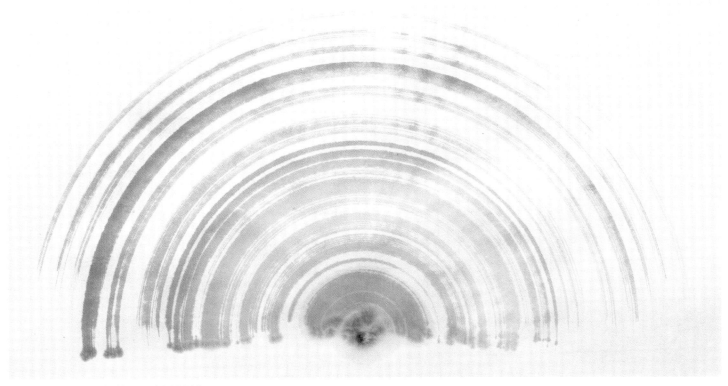

P92 的作品也有使用這個技法。

63

合成海綿和天然海綿

合成海綿和天然海綿在創作時都可以活用其表面獨特的質感。使用上就
是畫面粗曠的部分用合成海綿，要呈現細膩表現時就用天然海綿。此外，像
照片一樣以剪刀或鉗子將海綿的一部分撕碎，就能產生更有變化的表現。盡
量做出濃淡的變化，改變拍打的區塊去加強重點。

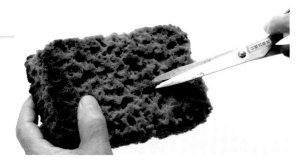

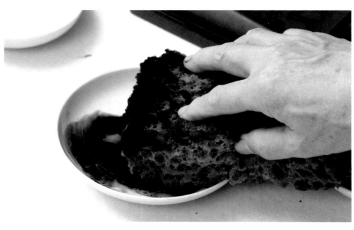

A-1 將合成海綿沾附濃墨。

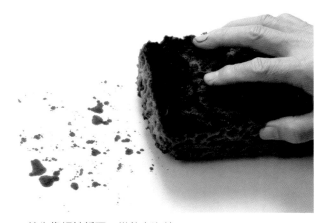

A-2 首先像輕拍紙面一樣放上海綿。

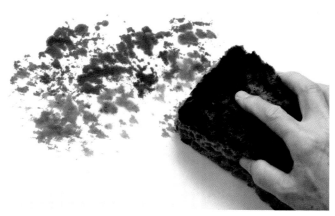

A-3 接著用力拍打，一邊做出大大小小的塊狀，一邊做出濃淡
變化。

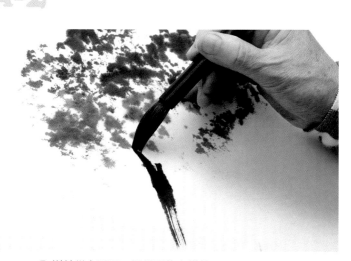

A-4 樹幹從上而下，再從下往上描繪。

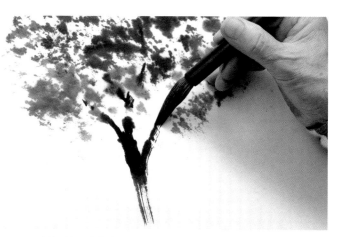

A-5 慢慢伸展出樹枝。

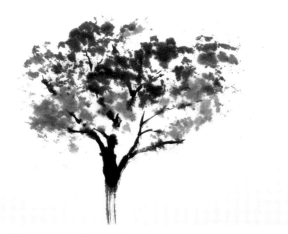

A-6 描繪出有大片葉子的樹木。

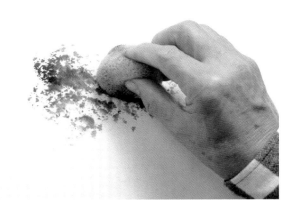

B-1 將天然海綿沾附墨慢慢描繪。

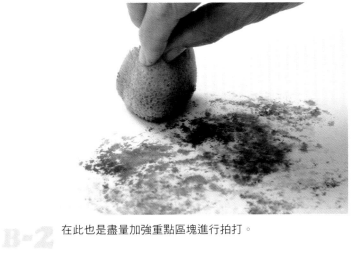

B-2 在此也是盡量加強重點區塊進行拍打。

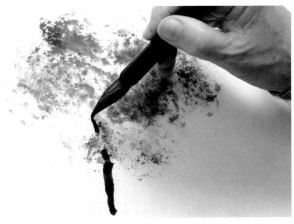

B-3 從樹幹開始描繪。

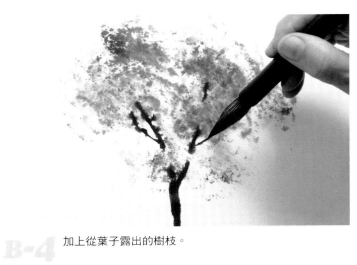

B-4 加上從葉子露出的樹枝。

描繪出有細小葉子的樹木。

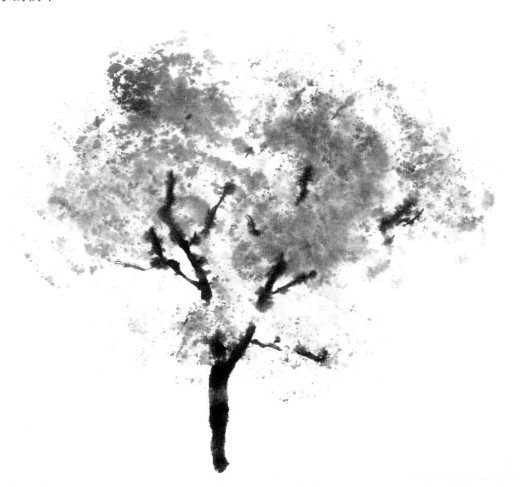

各種拓印

拓印是指在樹葉等物品上塗墨，將該物壓在紙上，使葉子的形狀描印在紙上的方法。不只是樹葉，還可以應用於各種素材上。有效利用的話，可以呈現出毛筆所沒有的質感。

由左至右：免洗筷、木片、瓦楞紙。

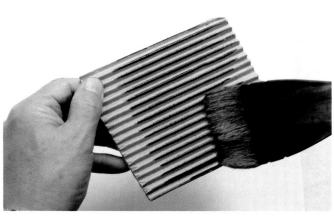

A-1 在瓦楞紙塗墨。

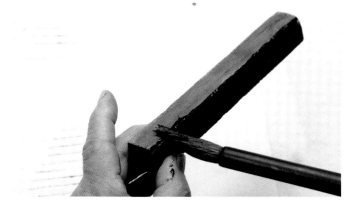

B-1 使用木片。首先在木片的稜角塗墨。

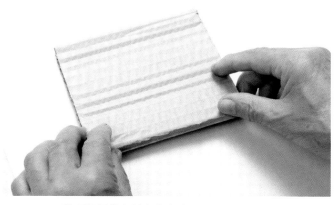

A-2 將瓦楞紙放在紙上大力按壓。

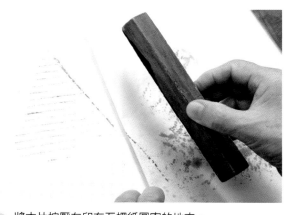

B-2 將木片按壓在印有瓦楞紙圖案的地方。

A-3 紙上會印出瓦楞紙的波紋。瓦楞紙也有各種波紋，所以可以靈活運用。

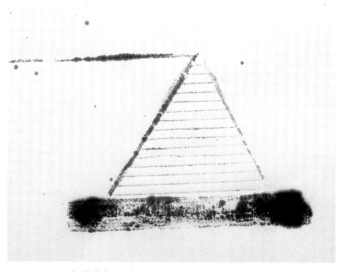

B-3 也試著拓印木片的側面。依據素材的不同，會產生富有變化的畫面。

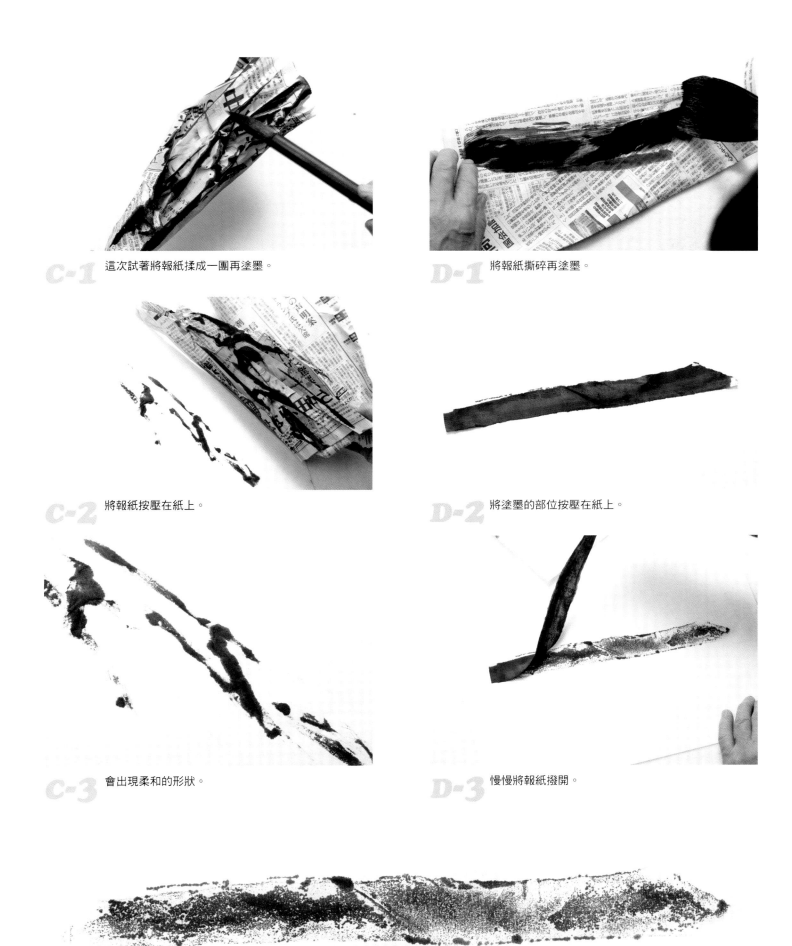

C-1　這次試著將報紙揉成一團再塗墨。

D-1　將報紙撕碎再塗墨。

C-2　將報紙按壓在紙上。

D-2　將塗墨的部位按壓在紙上。

C-3　會出現柔和的形狀。

D-3　慢慢將報紙撥開。

這就是利用紙片拓印產生的形狀。

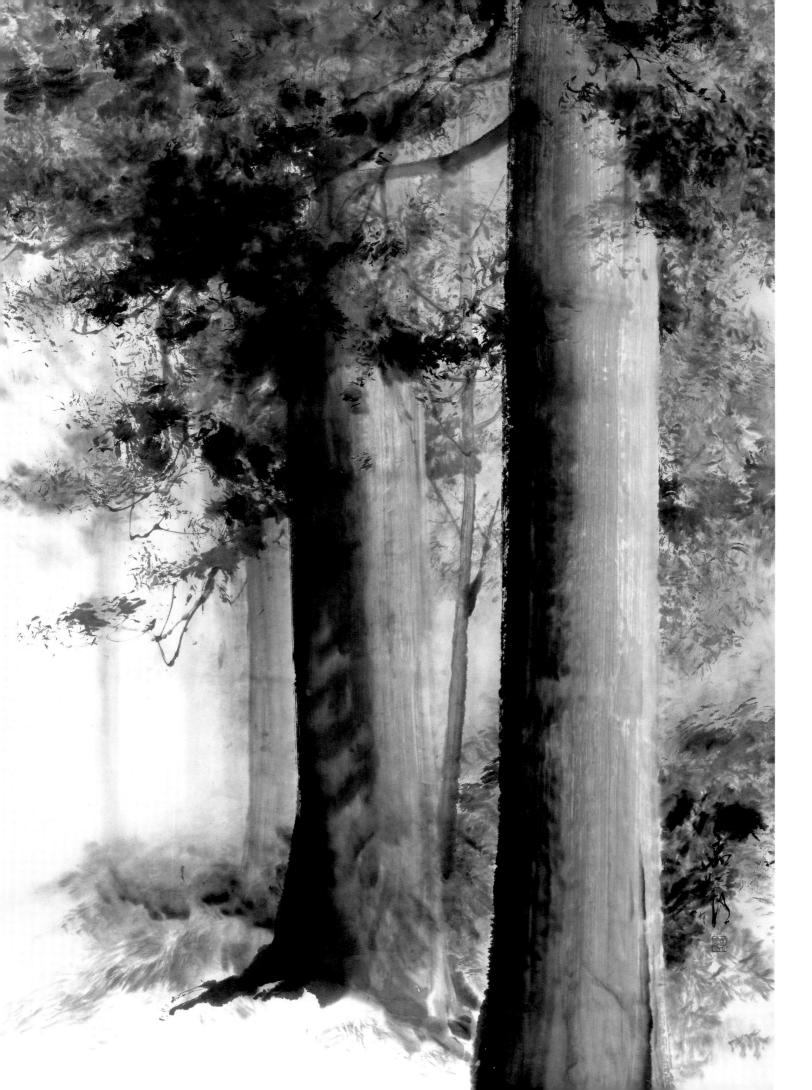

杉樹林①　164.5×116.0cm　神鄉紙

主幹以排筆描繪，但樹幹的右側（淡墨）以遮蓋技法來表現後方的
樹葉。葉子以散鋒的突筆做出強弱的差異，並以畫筆敲紙的方式來
描繪。左後方以噴霧器打濕，以濕筆的暈染留下空間。

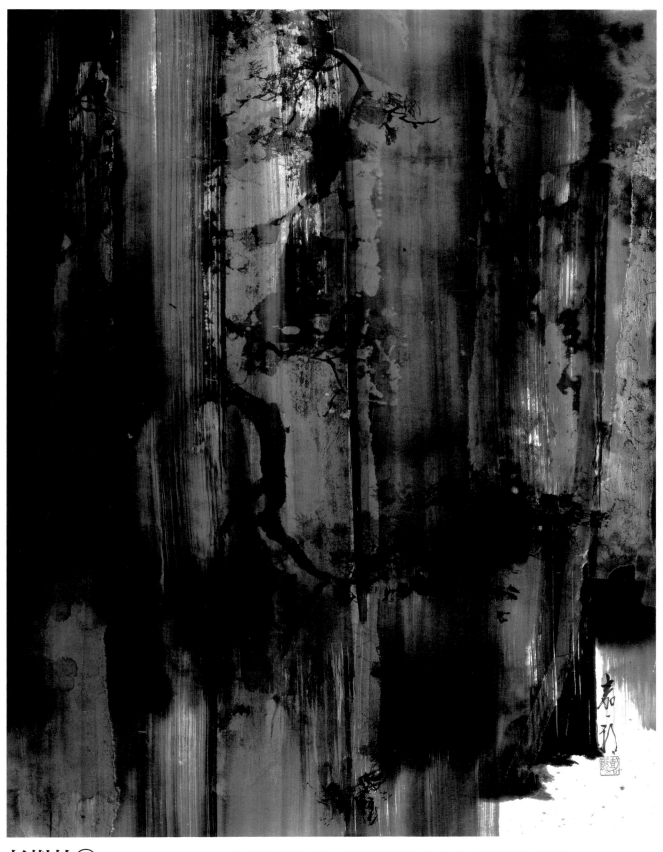

杉樹林②　99.4×76.7cm　神鄉紙　活用排筆的塗抹痕跡大膽呈現樹幹的畫面，以各種拓印做出陰影。

應用技法：描繪山中民房

這個單元是使用目前為止介紹的技法來表現水墨畫。以排筆描繪杉樹樹幹，以遮蓋技法和合成海綿描繪樹葉，並以排筆表現樹林。接著再以拓印描繪民房，最後以毛筆做調整。

3M-55 可再貼噴膠：噴在報紙上，作為自製的遮蓋薄膜。

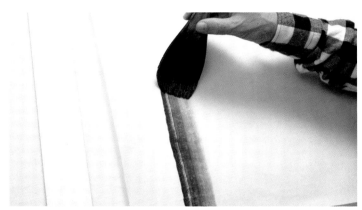

1 首先準備已經調墨的排筆。

2 從下而上一口氣描繪杉樹樹幹。

3 以濃墨描繪，在樹皮的質感做出變化。

4 開始描繪葉子。在杉樹樹幹的右側（顏色淡的一側）以報紙做遮蓋。可以根據遮蓋的位置調整範圍。

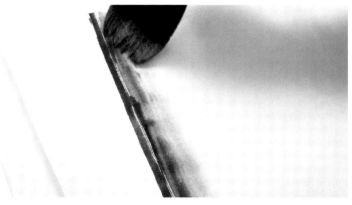

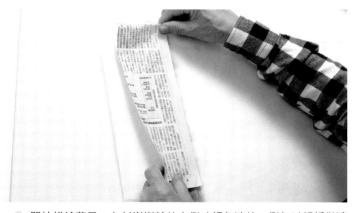

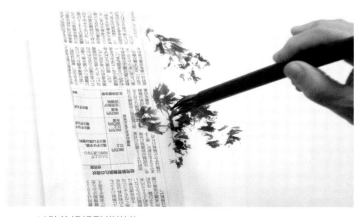

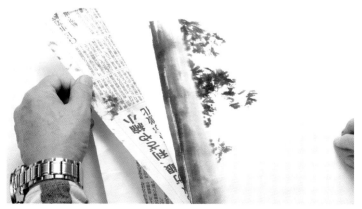

5 以散鋒慢慢點描樹葉。

6 這是撕開遮蓋後的狀態。

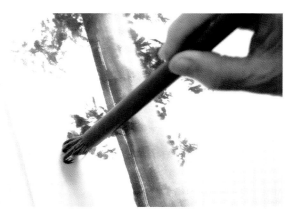

7 樹幹左側也點描樹葉。

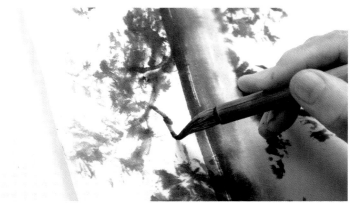

8 樹幹顏色較濃的一側可以不使用遮蓋技法，直接進行描繪。

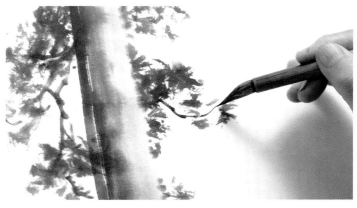

9 在這個階段讓墨色完全乾掉，確認墨色狀態。

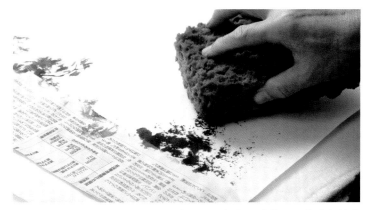

10 針對下方草叢（樹幹明亮的一側）進行遮蓋，以合成海綿來描繪。

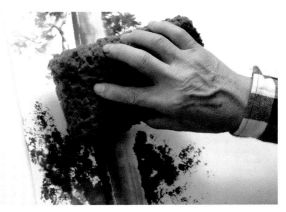

11 顏色較濃的一側不需遮蓋，以合成海綿拍打。

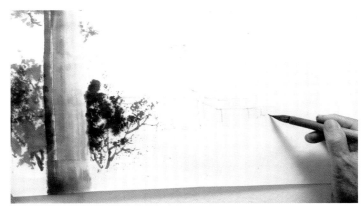

12 民房是最後收尾時要畫的，所以只以淡墨估計距離，事先抓出空間。

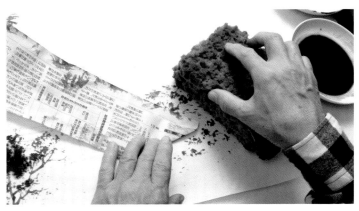

13 整合民房周圍的畫面。首先進行遮蓋，以合成海綿描繪右邊的樹叢。

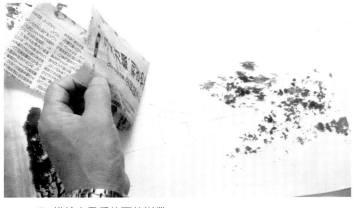

14 描繪出民房後面的樹叢。

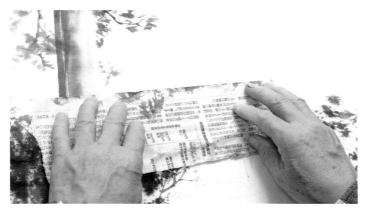
15 接著描繪屋頂後面的樹叢。沿著屋頂進行遮蓋。

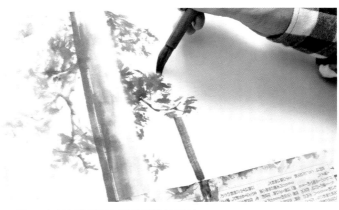
16 以毛筆從下而上描繪樹叢的樹幹。

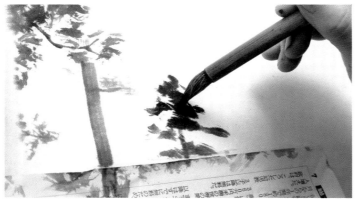
17 也描繪出右側的樹叢。

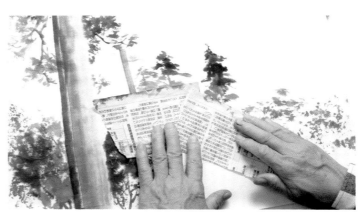
18 為了描繪出背景的樹林,將民房整個屋頂進行遮蓋。

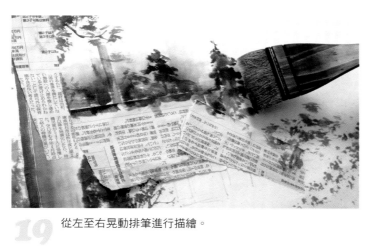
19 從左至右晃動排筆進行描繪。

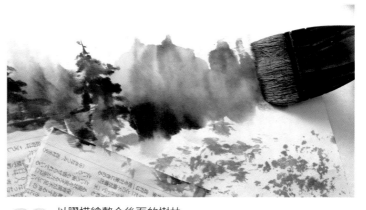
20 以膠描繪整合後面的樹林。

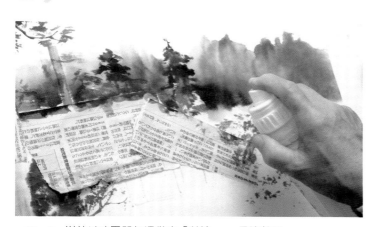
21 樹林以噴霧器打濕做出「結邊」、暈染效果。

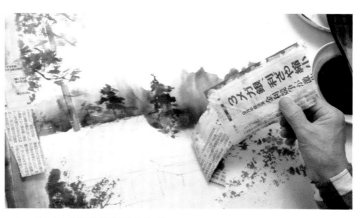
22 這是撕開遮蓋後的狀態。

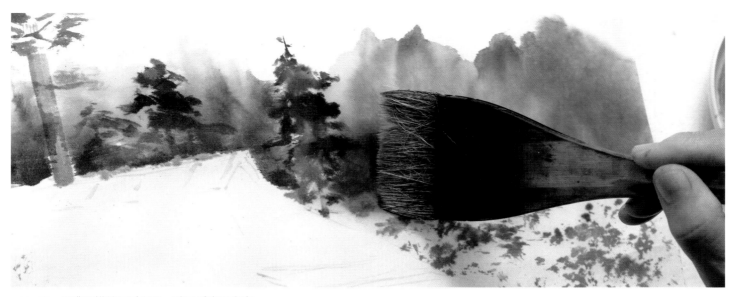

23 以濃墨描繪民房周圍，讓民房突顯出來。

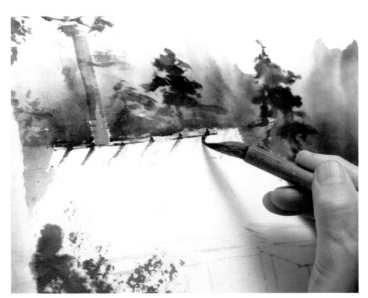

24 民房的部分從屋頂開始描繪。

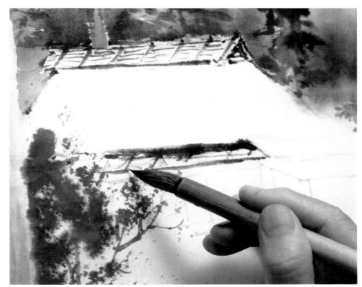

25 注意屋簷下的背光處，描繪屋頂部分。

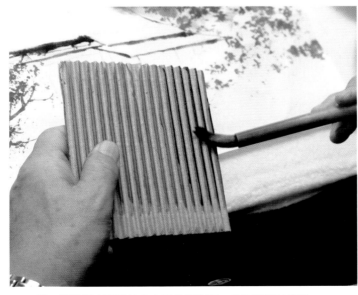

26 從這個步驟開始會大量使用拓印。首先準備瓦楞紙。

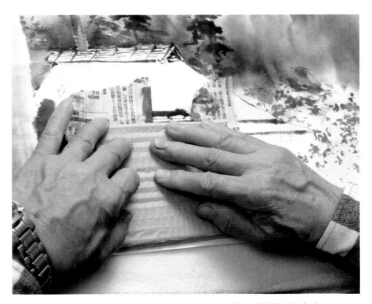

27 將不需要描繪的地方進行遮蓋，並將瓦楞紙按壓上去。

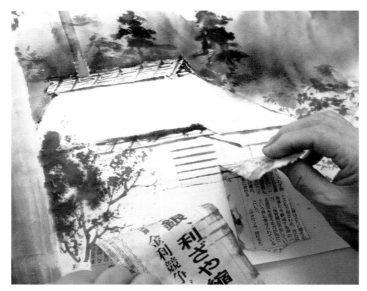

28 這樣就能描繪出木板牆。

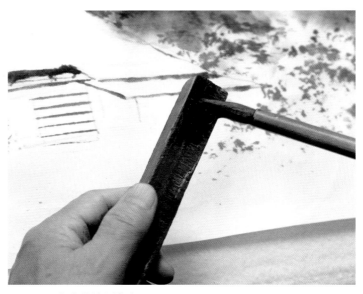

29 在木片的側邊塗墨。

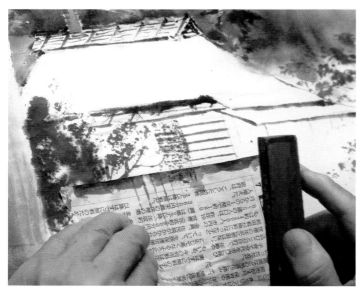

30 可以做出壁面旁邊的門。

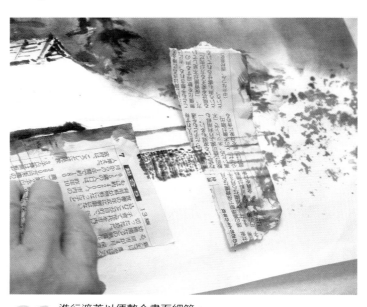

31 進行遮蓋以便整合畫面細節。

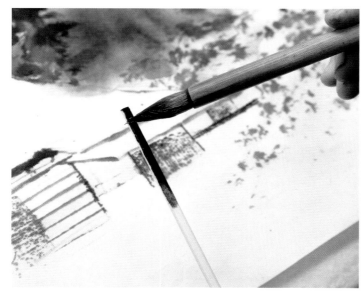

32 在此使用免洗筷。

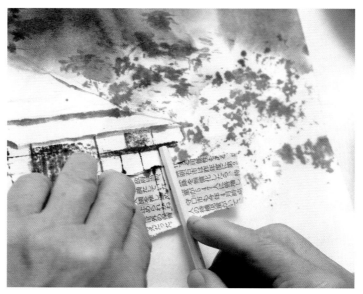

33 將免洗筷按壓在遮蓋的報紙上，做出白牆的橫木條。

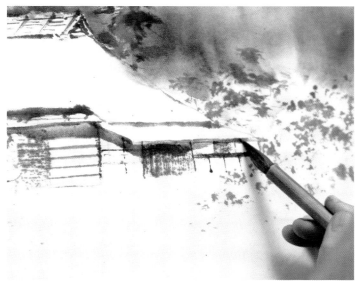

34 再以毛筆進行整合。

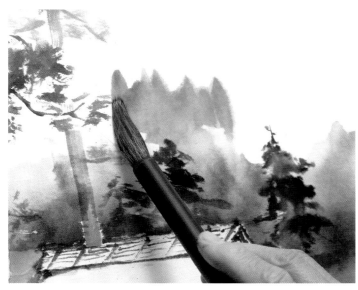

35 接著慢慢整合後面的樹林。

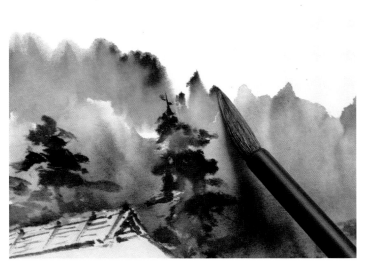

36 也加入膠液。

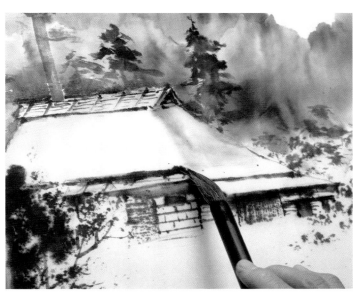

37 在屋頂加上陰影。

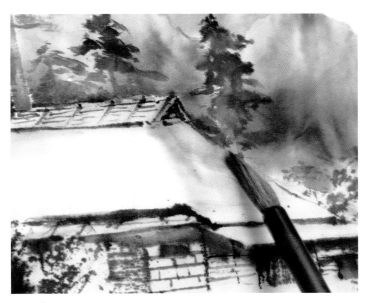

38 以淡墨描繪稻草鋪蓋的屋頂。

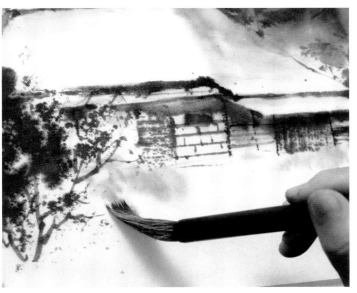

39 以淡墨收尾慢慢整合畫面。

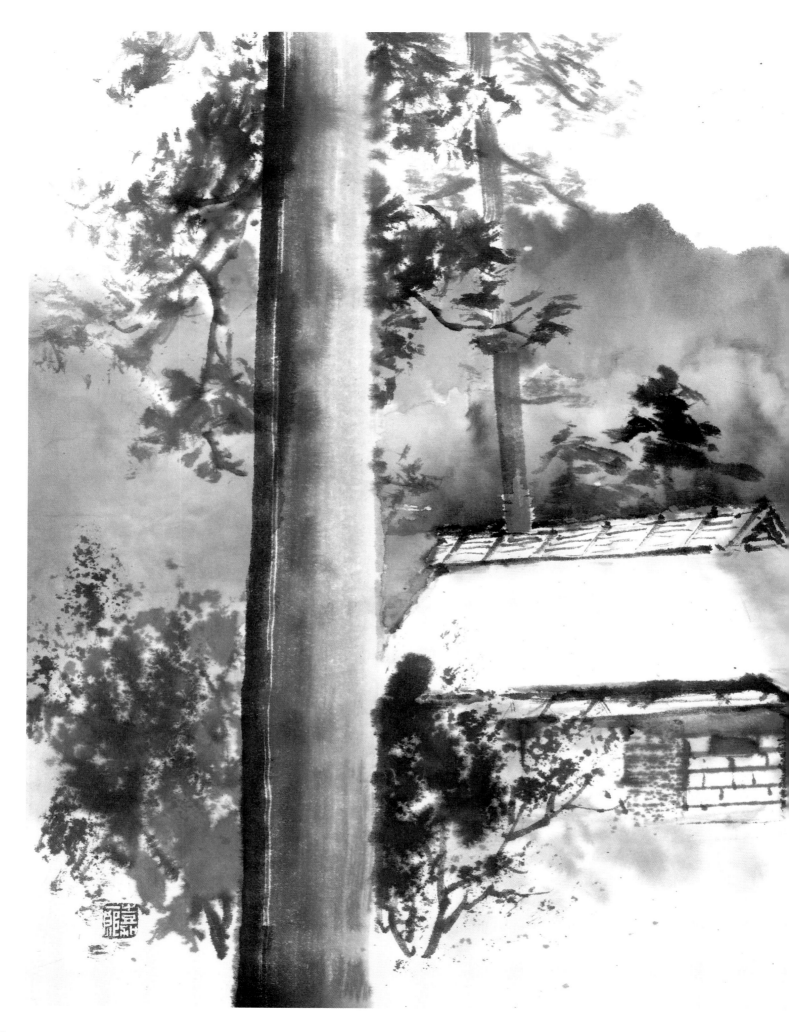

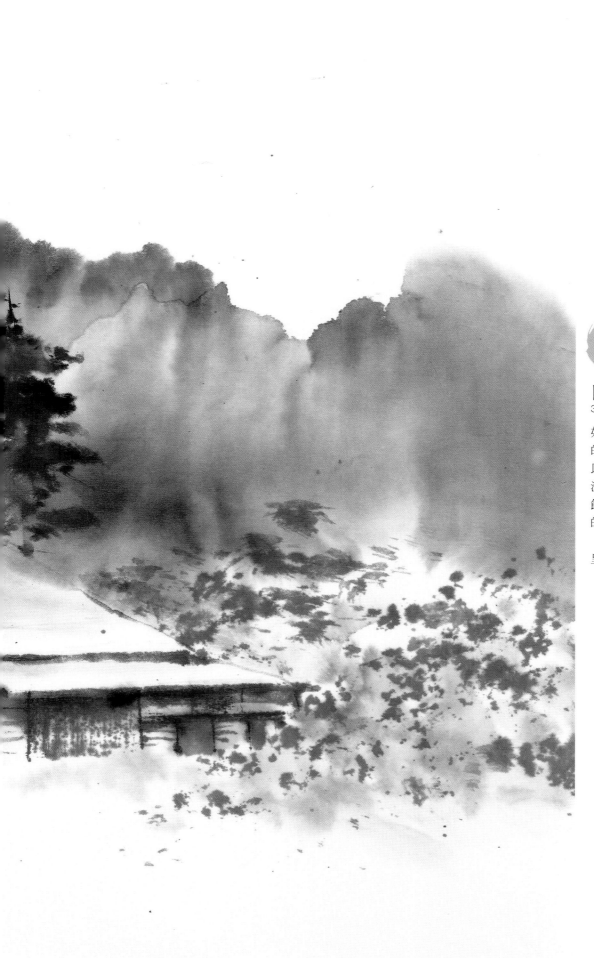

山中民房

35.3×48.0cm　神鄉紙

如同 P9 也解說過的，這使用
的也是神鄉紙。在描繪階段可
以看出墨色的狀態，容易取得
濃淡的平衡，所以不會添加多
餘的筆痕，是接近「墨之美」
的表現。此外，留下或是淡化
「結邊」，將後方的樹林立體
呈現出來。

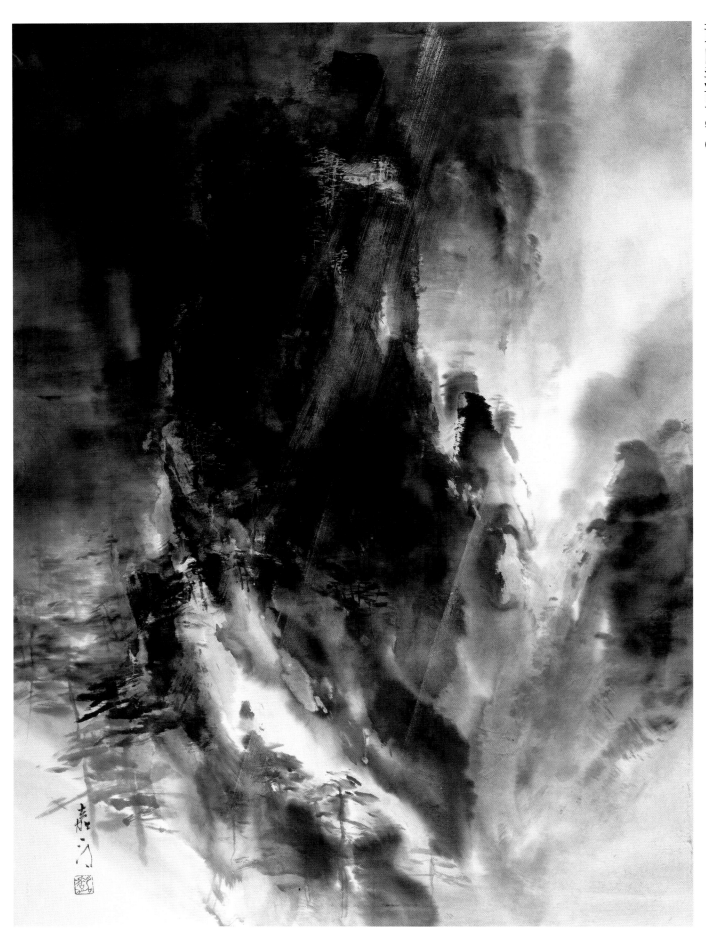

黃山遠望

96.3 × 69.3 cm

神鄉紙 （個人收藏） 呈現射出的光線時，使用了金泥。

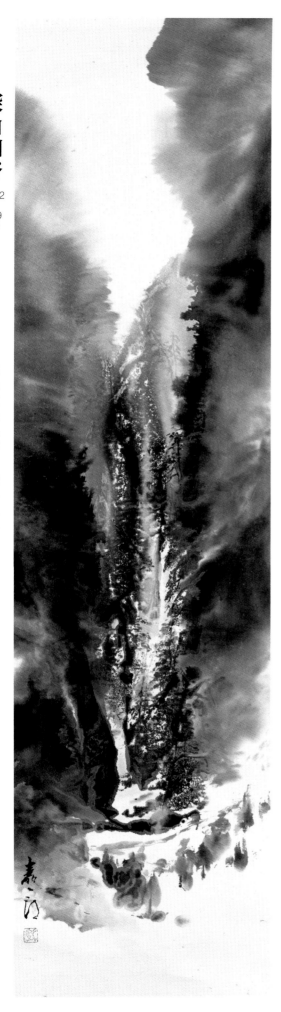

深山幽谷

136.2
×
35.9
cm

神鄉紙

（個人收藏）

以揉紙技法表現落下的瀑布和水花。

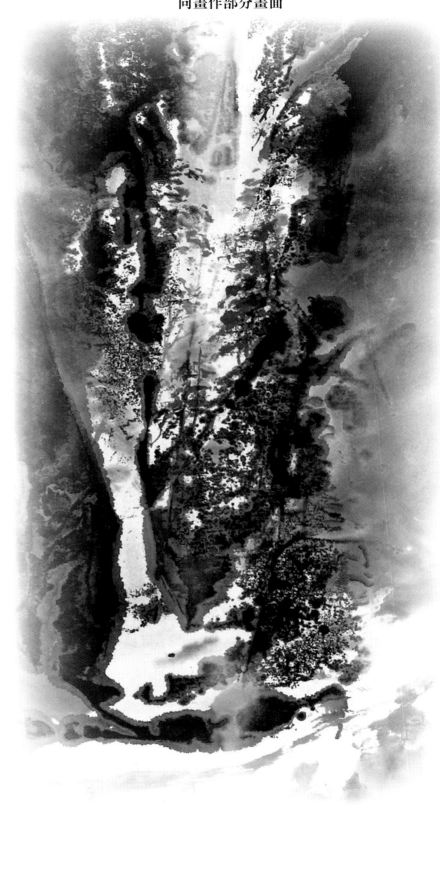

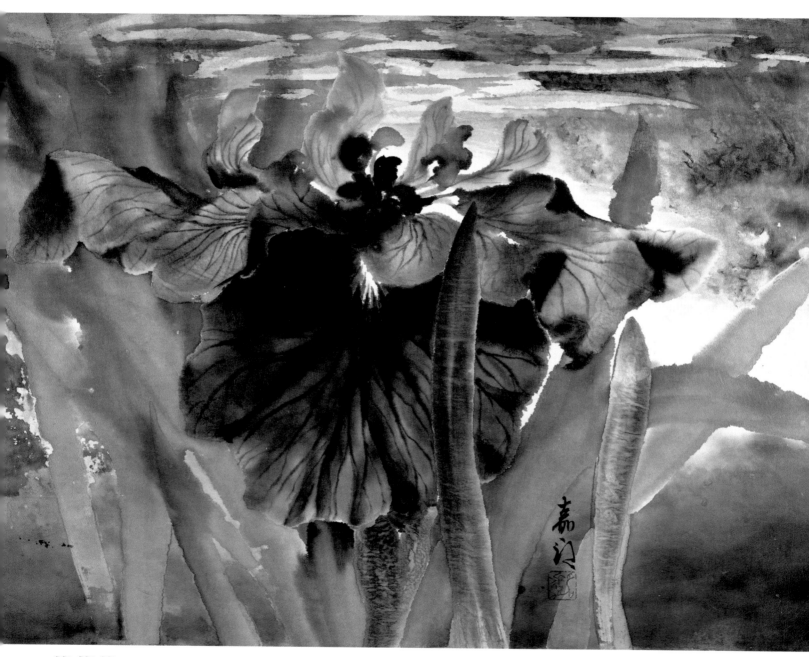

花菖蒲　43.6×56.8cm　神鄉紙　（個人收藏）

葉子的部分，以毛筆沾墨在塗抹「遮蓋液」的部分進行描繪，再以熨斗燙平畫紙，表現出花和葉子重疊的立體感。

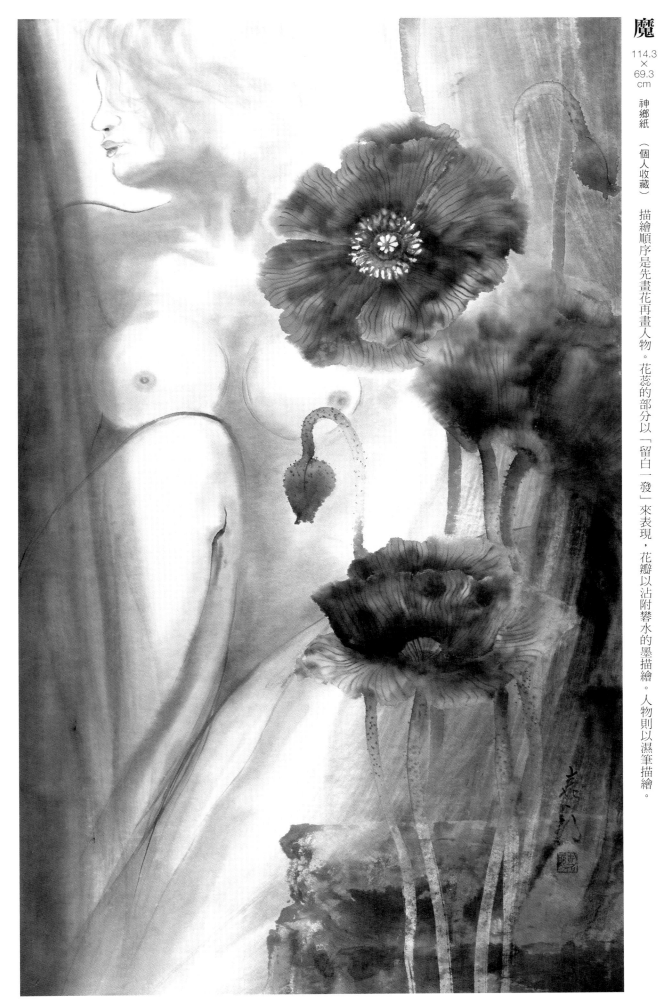

114.3
×
69.3
cm

神鄉紙　（個人收藏）　描繪順序是先畫花再畫人物。花蕊的部分以「留白一發」來表現，花瓣以沾附礬水的墨描繪。人物則以濕筆描繪。

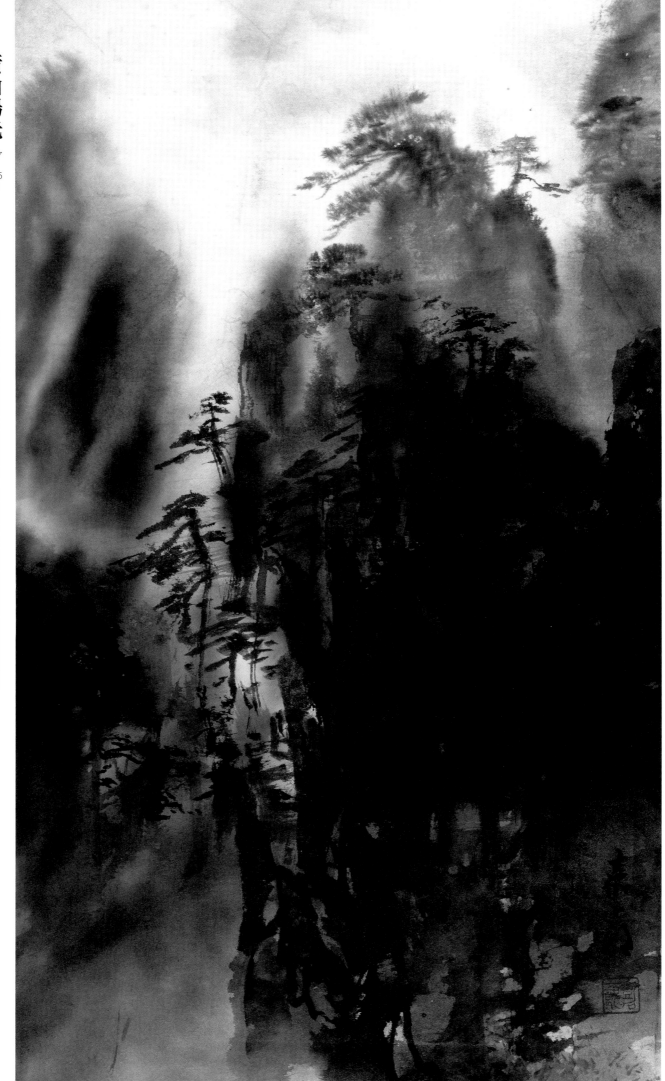

黃山陽光

53.7
×
30.5
cm

神鄉紙

（個人收藏）

岩上之松是以沾附礬水的墨描繪，雲是以少量的膠做出的滲染效果去表現。

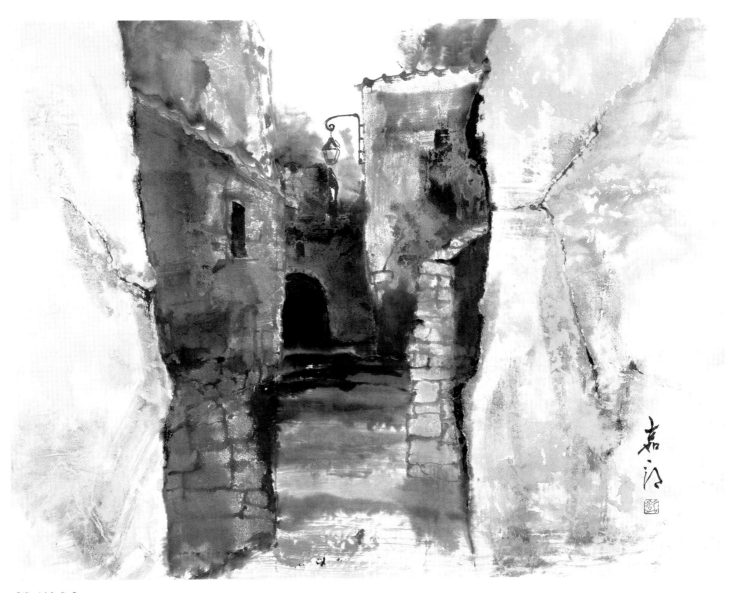

鷲巢村 78.5×98.0cm 神鄉紙 （個人收藏）

這是大量使用礬水的拓印作品。不過，拓印的部分若以墨去描繪，墨會很難附著，所以像後面門扉這種陰暗的區塊，要事先進行遮蓋再用拓印。這幅畫作描繪的是建造於法國蔚藍海岸岩山頂部的古老成排房屋。

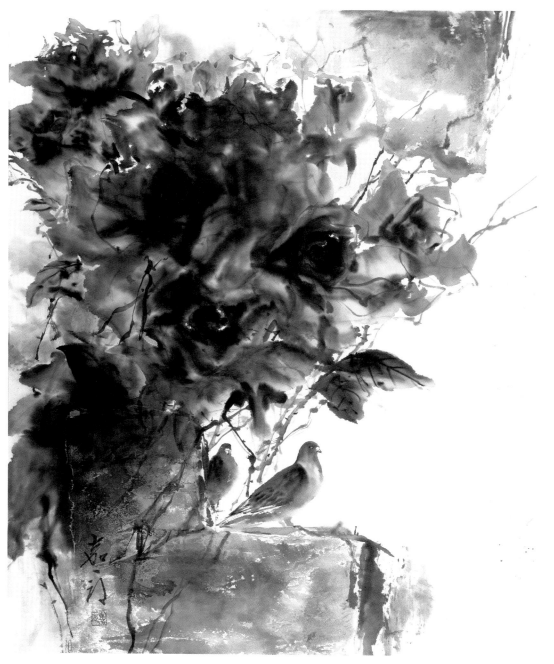

鴿子與玫瑰
97.2×74.9cm　神鄉紙　（個人收藏）

這幅畫作相當注意畫面整體的墨色平衡。
自從少年時代開始玩「信鴿」後，鴿子對
我而言就是一個很親近的畫作題材。我想
要捕捉鴿子栩栩如生的表情。

同畫作部分畫面

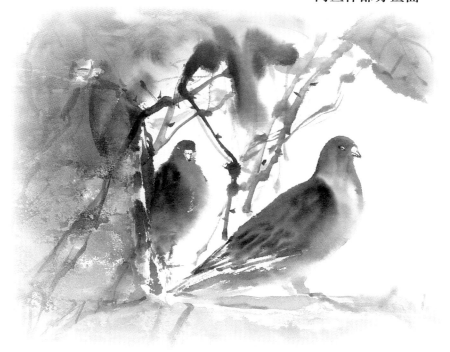

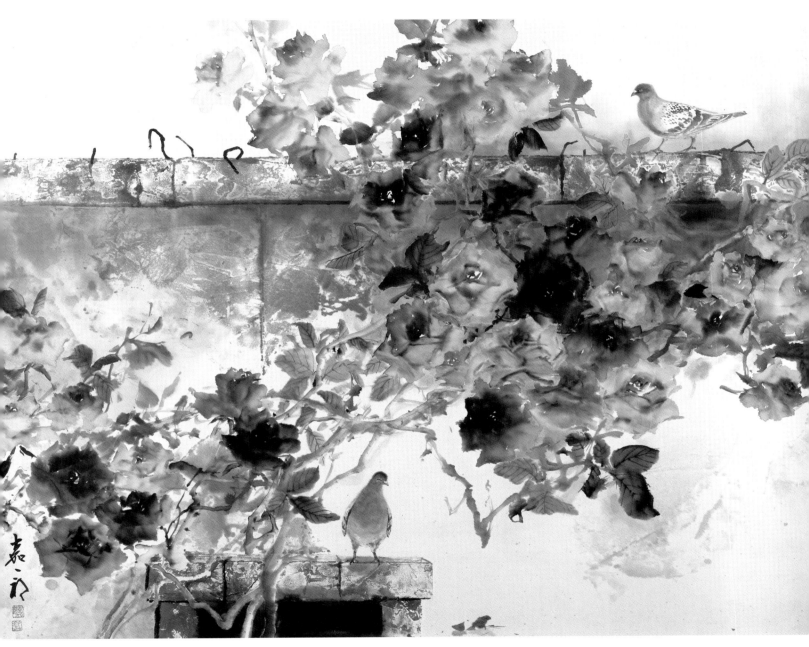

WALL · 玫瑰 130.0×160.5cm　神鄉紙

玫瑰的花瓣是以礬水替代水進行描繪，表現出柔和的感覺。上方與下方的牆壁磚塊則以拓印方式整合。

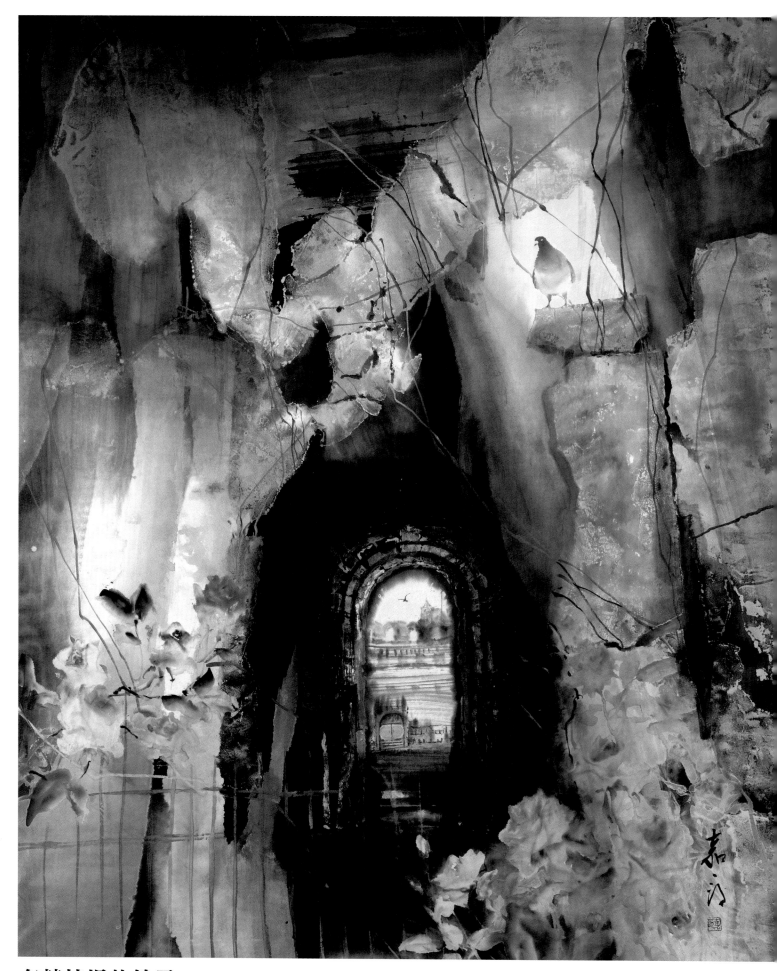

在競技場的鴿子 162.6×129.1cm　神鄉紙　（小布施町區公所收藏）　法國南部的競技場遺跡。

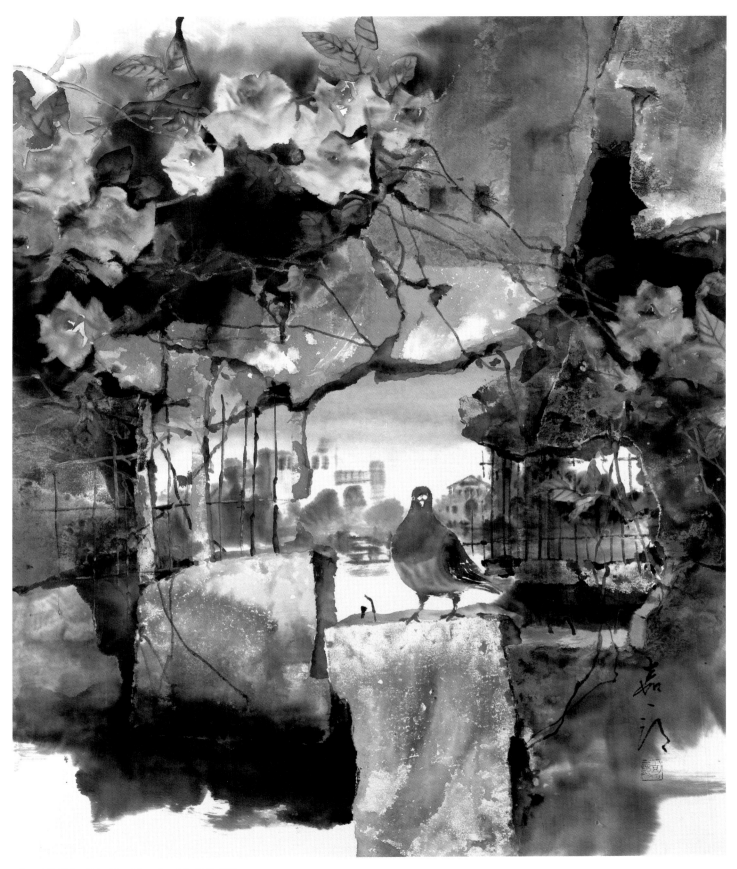

在遺跡與玫瑰中的鴿子 93.5×75.6cm　神鄉紙　（小布施町區公所收藏）

群鴿

71.5
×
98.4
cm

神鄉紙

（個人收藏）

鴿子是以礬水替代水去描繪呈現。此外，上方的牆面則是活用真正的木板紋路進行的拓印。

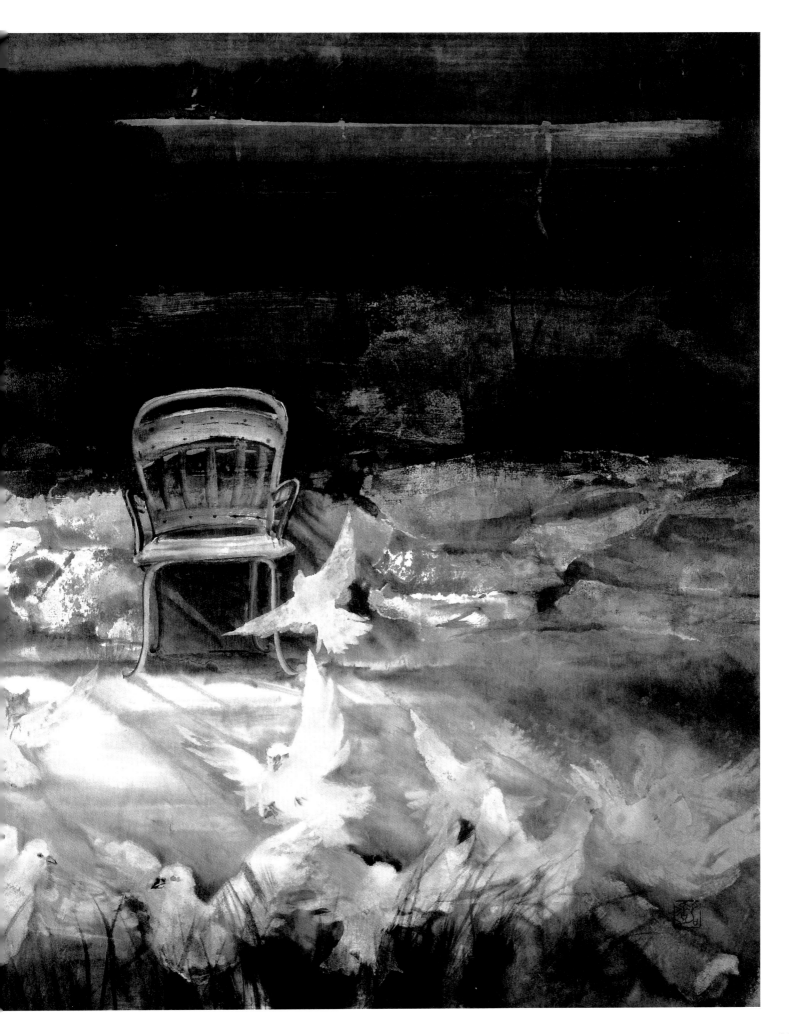

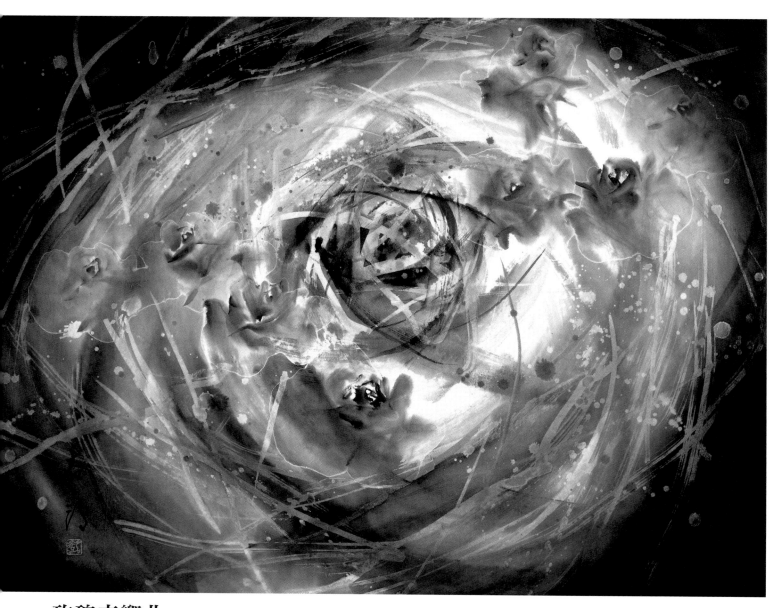

玫瑰交響曲 75.8×88.7cm　神鄉紙

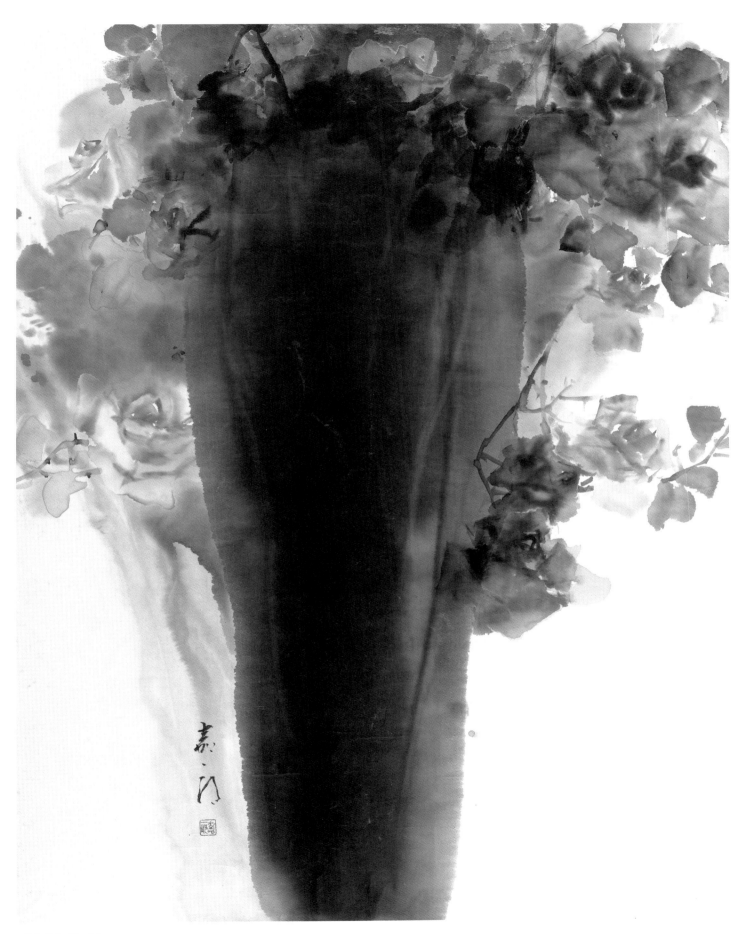

甕與玫瑰 97.0×75.8cm　神鄉紙

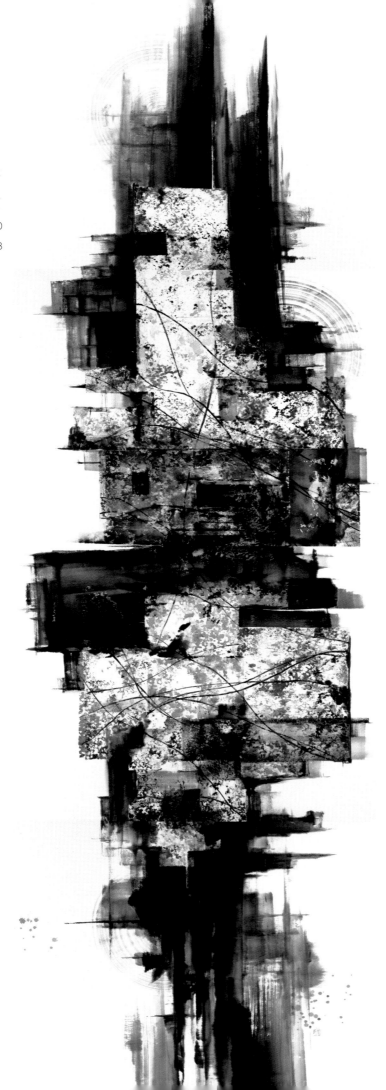

WALL・情景

364.0
×
116.8
cm

神郷紙 系列最新作品。

WALL・情景（部分畫面）

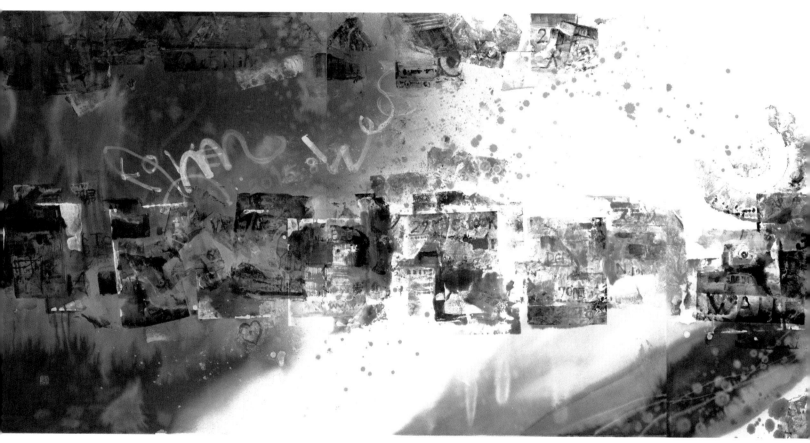

WALL・刻　116.0×453.5cm　神鄉紙　在法國取材的作品。

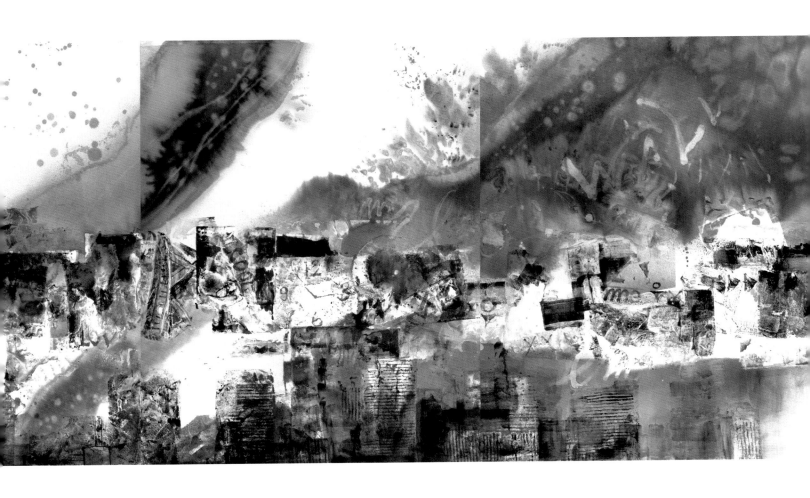

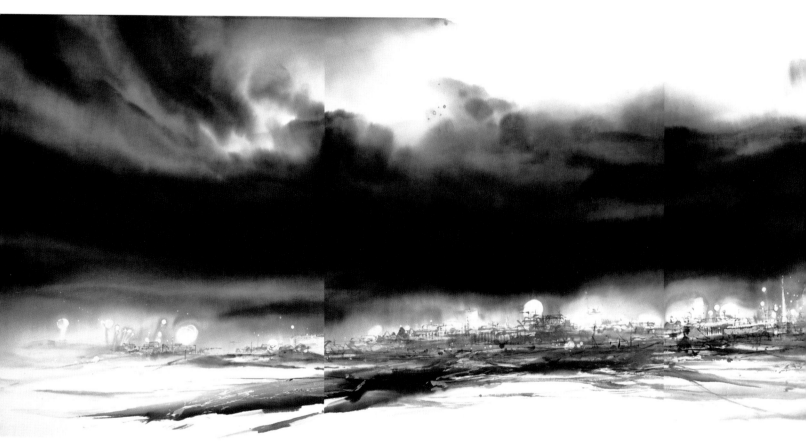

霧玄'16 116.0×453.5cm　神鄉紙　使用「樹脂膠礬水」和「遮蓋液」描繪的作品。

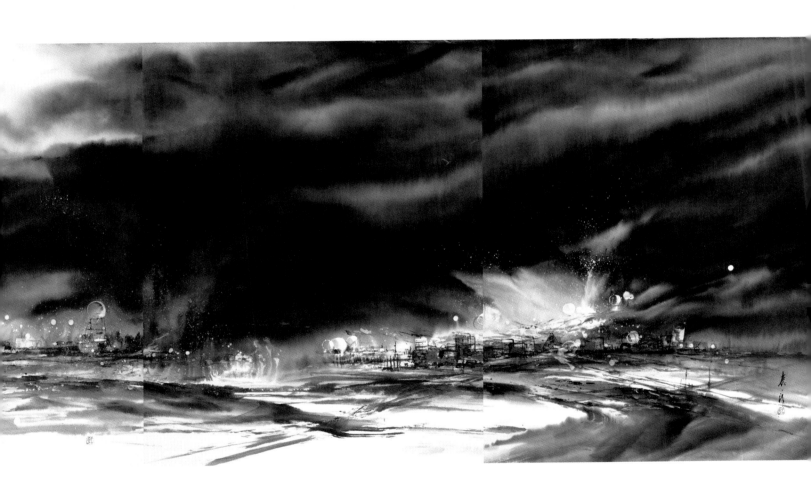

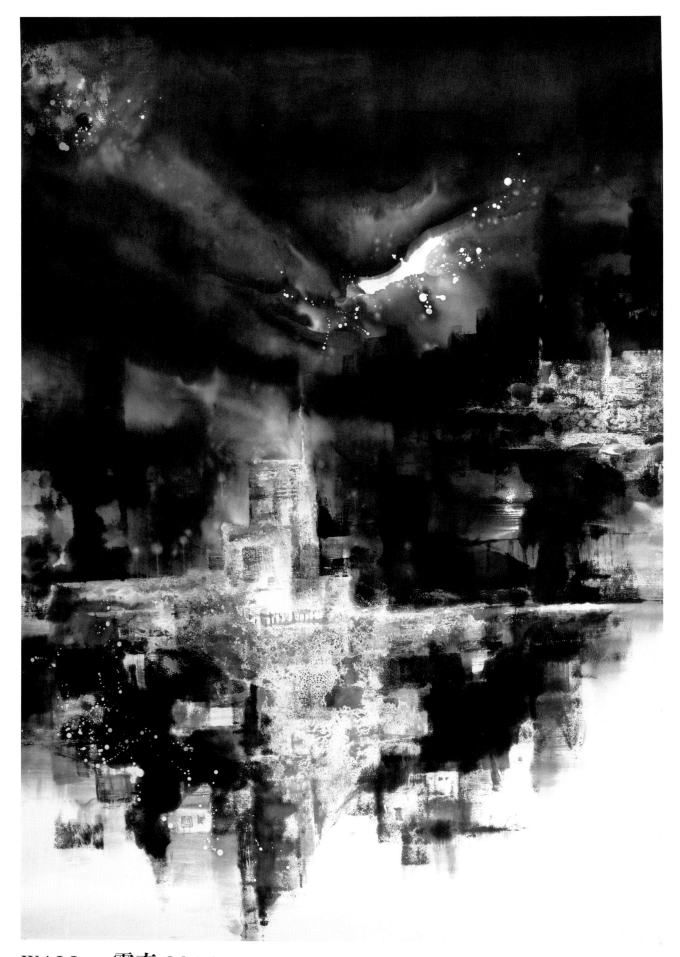

WALL・霧玄 2014 193.0×131.2cm 神鄉紙

上方的光線是以「遮蓋液」來呈現。夜晚的天空則是使用膠，下方則是使用拓印。

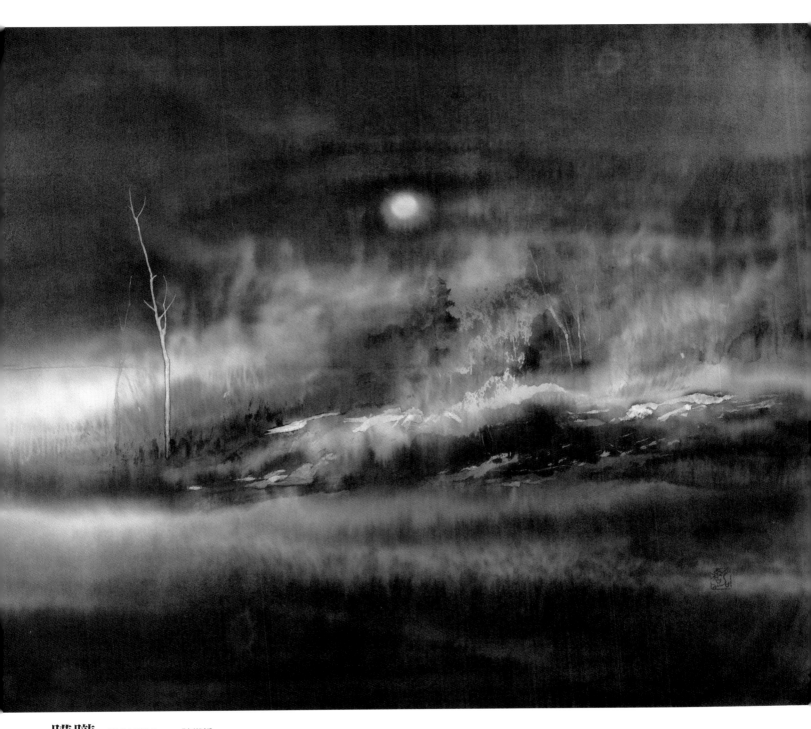

朦朧 63.0×75.5cm　神鄉紙

左邊的樹叢是以「遮蓋液」來呈現，月亮是使用膠，月亮照射的岩石則是使用「樹脂膠礬水」描繪。

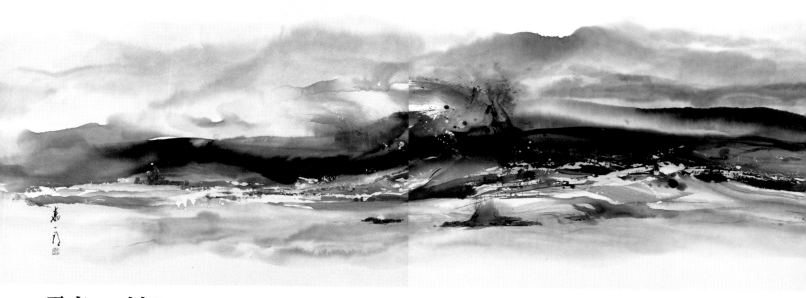

霧玄 · 刻 II 90.5×464.0cm 神鄉紙
遠景的山巒是活用或淡化膠所做出的「結邊」技法來呈現。建築物和海浪則是以「留白一發」描繪。

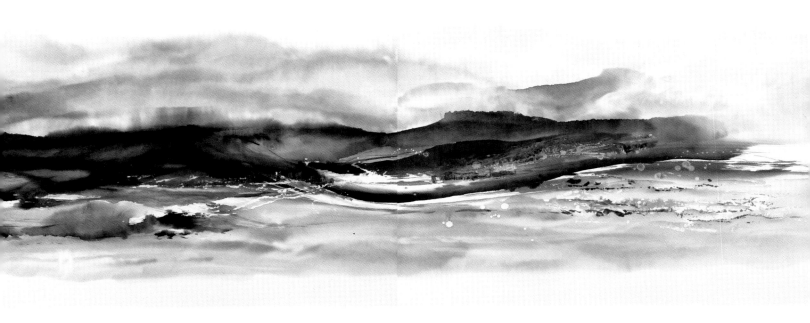

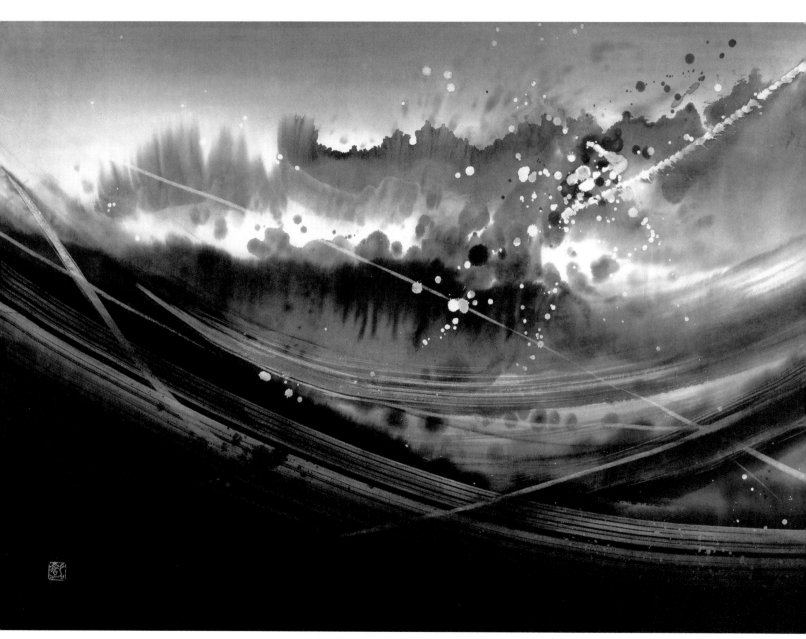

深律 68.2×92.0cm　神鄉紙　以排筆沾附「留白一發」，並活用排筆的塗抹痕跡。此外，也使用了膠所帶來的效果。

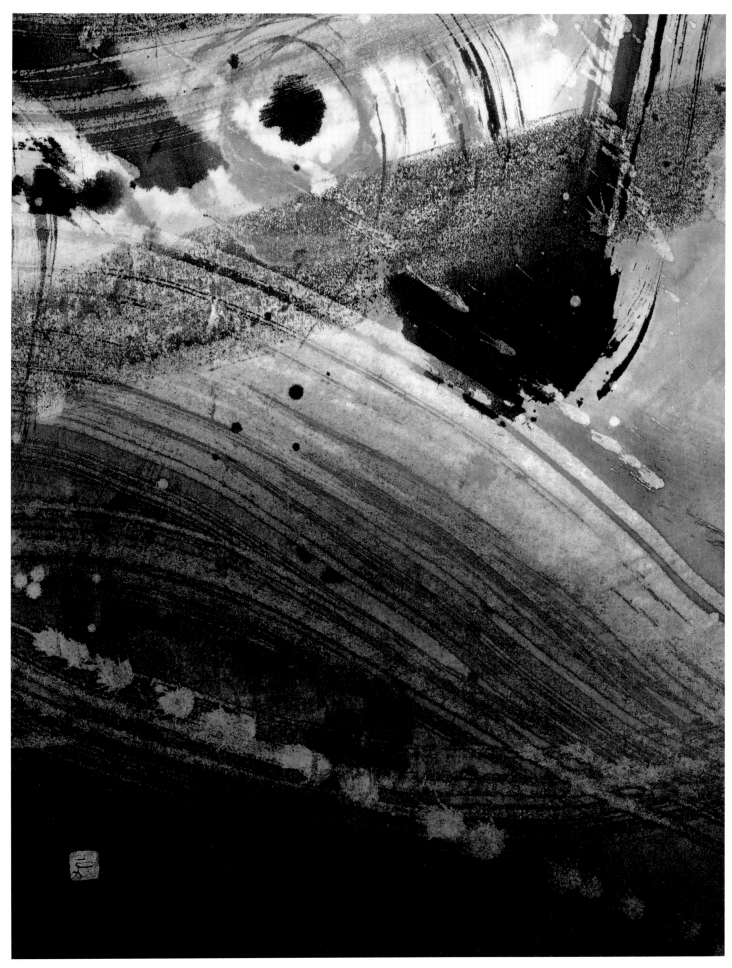

晨律 26.5×20.0cm 神鄉紙 使用了排筆塗抹痕跡和拓印展現的效果。

作者　根岸嘉一郎（Negishi Kaichiro）

出生於日本長野縣。目前定居東京都荒川區。
1944 年　出生於日本長野縣小布施町。
1970 年　拜日本畫家佐藤紫雲為師。
1972 年　第一次入選現代水墨派協會展。
　　　　　之後在該展獲得文部大臣賞等許多獎項。
1985 年　設立遊墨會。
2002 年　設立現代日墨畫協會，擔任會長。
　　　　　國外方面曾在美國肯塔基州路易威爾和法國巴黎舉辦個展。
　　　　　日本國內則是從 2008 年開始在上野松坂屋定期舉辦個展。

〔現在〕
主持遊墨會、擔任現代日墨畫協會會長、北區美術會常任委員、NHK 學園講師。

〔著作〕
《墨の美に学ぶ水墨画》《根岸嘉一郎 墨の響き》
共同著作：《墨技の発見》、《山岳を描く・渓谷を描く・樹木を描く・民家を描く・「白」の表現》、《調
　　　　墨と運筆を極める》（日貿出版社出版）。

●本書收錄的作品由以下人士與團體協助拍攝（依照五十音順序、省略敬稱）
○江部英一、小　晃、川上多美子、久保盛一、吳羽綾子、土屋真五、土屋勅男、土屋陽一、丸山志津子、宮澤吉造、村石操、
森川路子、涌井昭二郎、涌井節子
○小布施町區公所、小布施蕎麥麵店筆頭草、龍雲寺

以現代氛圍體驗
水墨畫 畫材與技法的秘訣

作　　者　根岸嘉一郎
翻　　譯　邱顯惠
發 行 人　陳偉祥
出　　版　北星圖書事業股份有限公司
地　　址　234 新北市永和區中正路 458 號 B1
電　　話　886-2-29229000
傳　　真　886-2-29229041
網　　址　www.nsbooks.com.tw
E－MAIL　nsbook@nsbooks.com.tw
劃撥帳戶　北星文化事業有限公司
劃撥帳號　50042987
製版印刷　皇甫彩藝印刷股份有限公司
出 版 日　2021 年 7 月
I S B N　978-957-9559-76-8
定　　價　450 元

如有缺頁或裝訂錯誤，請寄回更換。

國家圖書館出版品預行編目（CIP）資料

以現代氛圍體驗：水墨畫 畫材與技法
　的秘訣 / 根岸嘉一郎作；邱顯惠翻譯.
　-- 新北市：北星圖書, 2021.07
　104面；22.4×29.7公分

　ISBN 978-957-9559-76-8（平裝）

1.水墨畫　2.繪畫技法

944.38　　　　　　　　　110000762

臉書粉絲專頁

LINE 官方帳號